NOUVEAU TRAITÉ
DE L'ART
DES ARMES.

NOUVEAU TRAITÉ DE L'ART DES ARMES,

Dans lequel on établit les Principes certains de cet Art, & où l'on enseigne les moyens les plus simples de les mettre en pratique:

OUVRAGE nécessaire aux Personnes qui se destinent aux Armes, & utile à celles qui veulent se rappeller les Principes qu'on leur a enseignés.

Avec des Figures en taille-douce.

Par M. NICOLAS DEMEUSE,

Garde-du-Corps de S. A. C. le Prince-Evêque de Liege, & Maître en Fait-d'Armes.

A LIEGE,

Chez F. J. DESOER, Imprimeur-Libraire, sur le Pont-d'Isle.
Et chez l'AUTEUR, derriere le Palais.

M. DCC. LXXVIII.

A MONSIEUR
Charles-François-Antoine
DE GRAILLET,
Chevalier du Saint Empire Romain.

Monsieur,

En prenant la liberté de vous dédier cet Ouvrage,

ÉPITRE

le fruit de mes veilles, c'est l'offrir à un Eleve qui fait le plus grand honneur à son Maître. Je laisse à d'autres le plaisir d'apprécier les vertus qui embellissent en vous les dons de la nature, et les talens utiles et agréables que vous acquérez chaque jour. Non, Monsieur, je n'entreprends pas de décrire les qualités du cœur, les agrémens naturels qui font votre partage ; encore

moins cette ardeur qui vous porte vers l'étude et les progrès qui suivent une application aussi constante : tous ceux qui vous connoissent admirent également en vous la bonté du cœur, la pénétration d'esprit, la solidité de l'âge mûr, et les graces séduisantes qui embellissent la jeunesse.

En acceptant l'Ouvrage que j'ai l'honneur de vous présenter,

viij ÉPITRE DÉDICATOIRE.

regardez-le comme un hommage dicté par l'attachement respectueux et sincere avec lequel je suis,

MONSIEUR,

Votre très-humble & très-obéissant Serviteur,
N. DEMEUSE.

INTRODUCTION.

L'HISTOIRE nous apprend que ce furent les Peuples d'Athenes qui se servirent les premiers de la pointe : art qui fut bientôt perfectionné sous le nom d'Escrime, par les Romains, qui se piquoient de ne rien ignorer de ce qui pouvoit conduire à la victoire, soit dans les batailles générales, soit dans les combats singuliers.

Mais cet art dans son enfance devoit être peu de chose, comparé à la perfection qu'on lui a donnée de nos jours; où l'on a assujetti tous les arts aux principes de la science géométrique.

Sans remonter trop aux tems reculés, on voit que l'art des Armes étoit plutôt une pratique brutale, qu'un art qui apprend à se défendre avec adresse & légéreté contre un aggresseur qu'on

ne peut ramener que par la voie des armes.

„ Dans les combats particuliers, dit
„ le favant Montesquieu, les Cham-
„ pions étoient armés de toutes pieces
„ & avec des Armes pefantes, offenfi-
„ ves & défenfives; celles d'une cer-
„ taine trempe & d'une certaine force
„ donnoient des avantages infinis. „
Et l'on ajoutoit à cette ridicule façon
de s'armer l'opinion plus ridicule encore des Armes enchantées qui faifoient tourner la tête à bien des gens.

„ De-là, continue le même Auteur,
„ naquit le fyftême de la Chevalerie.
„ Tous les efprits s'ouvrirent à ces idées.
„ On vit dans les Romans, des Pala-
„ dins, des Négromans, des Fées, des
„ Chevaux ailés ou intelligens, des
„ Hommes invifibles ou invulnérables,
„ des Magiciens qui s'intéreffoient à la
„ naiffance ou à l'éducation des grands
„ perfonnages, des Palais enchantés &
„ défenchantés : dans notre monde, un

„ monde nouveau, & le cours ordi-
„ naire de la nature laiſſé ſeulement
„ pour les hommes vulgaires.

„ Des Paladins, toujours armés dans
„ une partie du monde pleine de châ-
„ teaux, de fortereſſes & de brigands,
„ trouvoient de l'honneur à punir l'in-
„ juſtice & à défendre la foibleſſe. De-là
„ encore dans les Romans la galante-
„ rie, fondée ſur l'idée de l'amour,
„ jointe à celle de force & de protection.

Le luxe prodigieux de la Ville de Ro-
me fit regner dans cette Capitale les
plaiſirs des ſens. Une certaine tranquil-
lité dans les campagnes de la Gréce,
fit décrire les ſentimens de l'amour. L'i-
dée des Paladins, protecteurs de la vertu
& de la beauté des femmes, condui-
ſit à celle de la galanterie.

Cet eſprit ſe perpétua par l'uſage des
Tournois qui, uniſſant enſemble les
droits de la valeur & de l'amour, don-
nerent encore à la galanterie une grande
importance; mais pour en prouver le

ridicule, ne citons que l'ouvrage de *Cervantes*, qui nous a si bien peint les mœurs de son tems & de sa nation.

Il ne faut que des yeux & des oreilles pour juger combien l'art des Armes étoit destitué de principes dans ce tems où l'on se battoit pour une chimère, où l'on s'escrimoit contre un fantôme. Il nous reste encore dans des confraternités de Bruxelles, nommées *Sermens* & dont le maître en Fait-d'Armes de la Ville étoit membre-né, des anciennes armes dont on se servoit dans ce tems-là; & il y avoit un prix qui se distribuoit tous les ans à celui qui remportoit la victoire dans ces combats qui se donnoient tous les ans dans la maison appellée *Broodt Heuſſe*.

L'Académie de cette Ville a toujours eu des Maîtres habiles, mais aucun qui ait eu les talens reconnus du Sr. *le Grand*, Maître actuel, qui joint à la dextérité & à l'agilité du corps la connoissance des vrais principes.

Mais quand on compare l'état où se trouvoit l'art des Armes, dans les tems paſſés, avec celui où il ſe trouve aujourd'hui, on ne peut qu'admirer les ſoins que l'on s'eſt donnés pour le perfectionner, & ſavoir gré à tous ceux qui ont bien voulu y coopérer; car il n'eſt point de Maître, dans telles erreurs qu'il ait pu tomber d'ailleurs, qui n'ait dit quelque choſe d'utile & qui n'ait contribué, ſoit directement ou indirectement, à la perfection de cet Art. Les *Liancourt*, les *la Batte*, les *de Brie*, les *Gerard*, les *St. Martin*, les *Danet*, les *Angelo*, les *Gordine*, & le Sr. *Braimont*, ancien Maître des Mouſquetaires du Roi de France, qui a bien voulu approuver ce Traité, & dont le ſuffrage eſt d'un grand poids : tous ces Maîtres très-experts, dis-je, ont eu certainement en vue de perfectionner l'art des Armes; mais nous avons trop bonne opinion de leur façon de penſer, pour croire qu'ils aient prétendu, non plus

ridicule, ne citons que l'ouvrage de *Cervantes*, qui nous a si bien peint les mœurs de son tems & de sa nation.

Il ne faut que des yeux & des oreilles pour juger combien l'art des Armes étoit destitué de principes dans ce tems où l'on se battoit pour une chimère, où l'on s'escrimoit contre un fantôme. Il nous reste encore dans des confraternités de Bruxelles, nommées *Sermens* & dont le maître en Fait-d'Armes de la Ville étoit membre-né, des anciennes armes dont on se servoit dans ce tems-là; & il y avoit un prix qui se distribuoit tous les ans à celui qui remportoit la victoire dans ces combats qui se donnoient tous les ans dans la maison appellée *Broodt Heusse*.

L'Académie de cette Ville a toujours eu des Maîtres habiles, mais aucun qui ait eu les talens reconnus du Sr. *le Grand*, Maître actuel, qui joint à la dextérité & à l'agilité du corps la connoissance des vrais principes.

Mais quand on compare l'état où se trouvoit l'art des Armes, dans les tems passés, avec celui où il se trouve aujourd'hui, on ne peut qu'admirer les soins que l'on s'est donnés pour le perfectionner, & savoir gré à tous ceux qui ont bien voulu y coopérer; car il n'est point de Maître, dans telles erreurs qu'il ait pu tomber d'ailleurs, qui n'ait dit quelque chose d'utile & qui n'ait contribué, soit directement ou indirectement, à la perfection de cet Art. Les *Liancourt*, les *la Batte*, les *de Brie*, les *Gerard*, les *St. Martin*, les *Danet*, les *Angelo*, les *Gordine*, & le Sr. *Braimont*, ancien Maître des Mousquetaires du Roi de France, qui a bien voulu approuver ce Traité, & dont le suffrage est d'un grand poids : tous ces Maîtres très-experts, dis-je, ont eu certainement en vue de perfectionner l'art des Armes; mais nous avons trop bonne opinion de leur façon de penser, pour croire qu'ils aient prétendu, non plus

Armes, contribuant, par cette protection particuliere, à rendre recommandable à sa Noblesse un art qui semble lui appartenir d'une façon particuliere & pour l'empêcher d'aller ailleurs en acquérir les principes.

Par-là il donna un certain lustre aux Académies de son Royaume; la jeune Noblesse étrangere crut qu'il manquoit quelque chose à son éducation, si elle n'avoit pas pris des leçons pour les Armes dans les Académies Françoises. Cette distinction fut même poussée jusqu'à soumettre les causes des Maîtres en Fait-d'Armes au tribunal des Maréchaux de France, juges-nés des différends de la Noblesse.

Cet art en effet mérite des distinctions. Il tranquillise l'homme sage, qui ayant appris à se défendre, se délivre par-là de la crainte d'être molesté, attaqué, assailli par un ennemi qui a conjuré sa perte, & qui épie toutes les occasions de lui nuire. Et si son utilité est
reconnue

INTRODUCTION xvij

reconnue pour auſſi néceſſaire, pour auſſi eſſentielle, comment eſt-il poſſible de la négliger ?

L'étude des principes de cet art eſt d'autant plus eſſentielle, qu'on ne peut ſe produire ſur le grand théatre du monde, ſans en connoître la théorie, ſans en avoir quelque pratique, & vecût-on dans une République compoſée de Platons, on n'eſt pas aſſuré de n'en pas avoir beſoin.

Cet art, ſi dangereux & quelquefois ſi cruel, eſt malheureuſement devenu néceſſaire : il entre dans la bonne éducation, & contribue beaucoup au développement des graces du corps; & il eſt en ſi haute réputation dans les Indes-Orientales, qu'il n'eſt permis qu'aux Souverains & aux Princes d'en donner des leçons. Mais dans ces climats où ce ſoin eſt confié à des Maîtres, il ne devroit y avoir perſonne portant l'épée, qui n'apprît à s'en ſervir dans l'occaſion : dans une Ville ſur-tout où le

B

port des Armes est général & où le goût & les dispositions de la nation sont portés & propres à cet exercice ; ce sont les Armes qui règlent l'ambition de la jeunesse, modèrent sa témérité, tempèrent sa pétulance, adoucissent son caractere & animent sa confiance.

C'est d'après cet exercice qu'on apprend à se vaincre pour vaincre les autres.

Je n'ai garde de m'étendre ici sur le mérite des leçons que je donne dans mon Académie & sur la méthode particuliere que j'enseigne à mes Académiciens ; c'est aux connoisseurs à en décider. Au reste, instruit moi-même par les meilleurs Maîtres, ayant fréquenté des Académies renommées, j'ai cherché à ajouter à ce que j'y ai vu pratiquer, ce que j'ai cru nécessaire & essentiel pour parvenir à la vraie perfection des Armes.

Au milieu d'une nation qui a une prédilection particuliere pour cet art,

INTRODUCTION. xix

j'ose dire que je n'ai rien négligé pour me rendre digne de la confiance des Personnes qui veulent bien me confier leurs Enfants pour la partie de l'éducation qui est de mon ressort.

Ce n'est point le vain titre d'Auteur qui m'a engagé à mettre au jour ce Traité; j'ai été long-tems sollicité de mettre au jour les principes que j'enseignois dans les Armes, sans l'avoir jamais voulu, quoique dans le nombre de ces solliciteurs, il se trouvât quelques personnes instruites, à qui j'avois confié ces écrits & qui voulurent bien en juger favorablement, & ce n'est que d'après leurs jugements & leurs sollicitations réitérées que je me suis enfin déterminé à publier ce Traité; persuadé que plus j'aurai de critiques, plus j'aurai de raisons de croire que mon livre vaut quelque chose, puisqu'il n'y a que ceux qui sont absolument mauvais qui n'en ont point. Si j'en ai, je chercherai à profiter avec reconnoissance des

leçons utiles qu'ils voudront bien me donner.

Si j'ai établi quelques principes différents des Maîtres qui m'ont précédé dans la même carriere, c'est que je les ai reconnus meilleurs, par l'usage & la pratique que j'en ai fait.

Je n'ai pas pris plaisir à grossir mon livre de Planches, parce que j'ai cru que dans toutes les sciences il suffit de bien établir les principes généraux, dont tous les autres tirent leur origine.

La Parade de quarte, de tierce, du demi-cercle & d'octave étant les principes de toutes les autres Parades, j'ai cru pouvoir me dispenser de multiplier les Planches pour des objets qui ne sont que des accessoires à ces Parades principales & qu'un lecteur intelligent saisira facilement, d'après une position principale, toutes celles qui en dérivent. Il ne seroit pas possible d'ailleurs de rendre une leçon orale par le dessein & la gravure tels multipliés qu'ils pussent être.

On tenteroit en vain de rendre par dessein toutes les variations, les finesses & les mouvements presqu'imperceptibles qui doivent se multiplier, sur-tout dans les assauts, les angles, les ouvertures, les cercles, les demi-cercles déclinés par la révolution de la pointe de l'épée avant le coup tiré.

Mon intention enfin est d'apprendre à un jeune homme à se placer en garde avec grace & sécurité, à rompre son corps aux différentes attitudes qui conviennent aux Armes, à lui donner la souplesse dans les mouvemens, de les exécuter avec justesse, de mêler ses mouvemens pour tromper l'ennemi par de fausses attaques, de se servir à propos des feintes & des parades; à se défendre enfin contre un aggresseur avec tout l'honneur & toute la dextérité qui conviennent à un homme bien né, & qui a reçu une éducation distinguée.

S'il paroît que je me suis quelquefois servi des mêmes termes que mes pré-

xxij INTRODUCTION.

déceſſeurs & mes Maîtres dans l'art des Armes, c'eſt qu'il eſt des principes communs dont on ne peut ſe départir & qui doivent être rendus par des termes qui leur ſont conſacrés.

Tout lecteur intelligent dans les Armes, ſentira facilement, en me liſant, ce qu'il y a de neuf & de bon dans mon Traité, & s'il veut rendre juſtice à mes intentions, il reconnoîtra que je n'ai cherché qu'à me rendre utile au Public.

NOUVEAU TRAITÉ DE L'ART DES ARMES.

CHAPITRE PREMIER.

Du choix des Armes, &c.

Avant de traiter des armes, il est convenable, je crois, de dire un mot sur le choix qu'on en doit faire. Le premier soin d'un homme qui porte l'épée pour sa défense, est de savoir choisir une bonne lame; car telle que soit la science de l'artiste & de l'ouvrier, ils ne feront jamais de bon ouvrage avec de mauvais instruments.

La bonté & la solidité d'une lame se connoît lorsqu'elle a la côte du milieu assez

épaisse pour lui donner la consistence qui lui convient. Elle doit être bien évidée & très-polie ; en sorte qu'en passant le bout du doigt dessus d'un bout à l'autre, on n'y sente aucune ondulation, qui est la marque ordinaire d'une lame mal faite.

Les moindres pailles, qui sont de petites particules de fer détachées de la masse & qui n'y sont qu'adhérentes, sont un très-grand défaut dans une lame ; le poli les cache, mais pour les appercevoir, il faut pousser la lame contre un mur, & pour peu qu'on la fasse plier à droite & à gauche, elles se manifesteront visiblement.

Cette épreuve n'est pas l'unique qui soit nécessaire pour juger de la bonté d'une lame, il faut encore observer, si, en la faisant plier de la pointe jusqu'aux environs de quinze pouces de la garde, sans la forcer, elle forme bien le cercle. Si elle reprend sa première forme, on peut la juger très-bonne ; mais si elle résiste & que les plis demeurent, elle est infailliblement mauvaise.

Mais pour juger de la bonté de la matiere, il faut casser un petit morceau de la pointe ; si l'intérieur est gris, qui est la couleur de la bonne trempe, la lame est bonne,
&

& fi au contraire elle est blanchâtre, elle est absolument mauvaise. Un degré de plus ou de moins de chaleur dans la trempe, peut rendre le meilleur fer défectueux, comme il arrive tous les jours aux meilleurs ouvriers en ce genre.

En vain la pierre seroit de la meilleure qualité du monde, elle n'est d'aucun usage, si la main du Maçon ne sait la placer; en vain le Géometre le plus expert s'épuiseroit en démonstrations, elles ne seront jamais justes, s'il se sert d'un mauvais compas, d'un mauvais rapporteur. De même telle bonne que soit une lame, il faut encore qu'elle soit bien montée. Cet objet est d'autant plus essentiel qu'on ne sauroit lui donner trop d'avantage, puisqu'il s'agit de sa propre sécurité.

Le corps de la garde doit être un peu incliné en quarte, pour faciliter la pointe. La poignée doit être assez longue & quarrée pour être tenue plus fermement dans la main & sans gêne, parce que la forme ronde a moins de prise & est plus difficile à tenir.

Si elle se trouve plus grosse qu'il ne faut pour la main qui doit s'en servir, on doit faire limer l'intérieur du pommeau, sans souffrir que le Fourbisseur pour la diminuer,

en lime la foie. Il faut auſſi avoir ſoin d'en faire remplir le vuide en le forçant avec le marteau & de faire river la ſoie en pointes.

Les lames vidées ſont plus commodes que les plates, à cauſe de leur légéreté & qu'elles ſont d'une plus juſte proportion. Elles doivent avoir depuis la garde juſqu'à la pointe environ 30 pouces de France. Les longues lames ſont dangereuſes, parce qu'elles obligent à raccourcir le bras. Il ſemble d'ailleurs que le choix d'une longue lame, faſſe ſoupçonner dans celui qui la porte, une certaine crainte d'être touché, malgré le goût ferailleur qu'elle lui décide, dans l'eſprit de ceux qui ne jugent pas ſur les apparences.

Un ardent deſir d'apprendre ne ſuffit pas, il faut encore beaucoup d'attention, de mémoire & de docilité; de l'intelligence, de la réflexion, & une longue pratique.

Les principaux fondemens de la Science des Armes ſont la fermeté, la ſoupleſſe, l'équilibre du corps, la connoiſſance des mouvemens, la meſure dans l'exécution, la préciſion dans les parades & ſur-tout dans les ripoſtes. C'eſt à un tact léger & ſouvent preſqu'imperceptible, que l'on doit juger & prévenir les deſſeins d'un ennemi. Nous

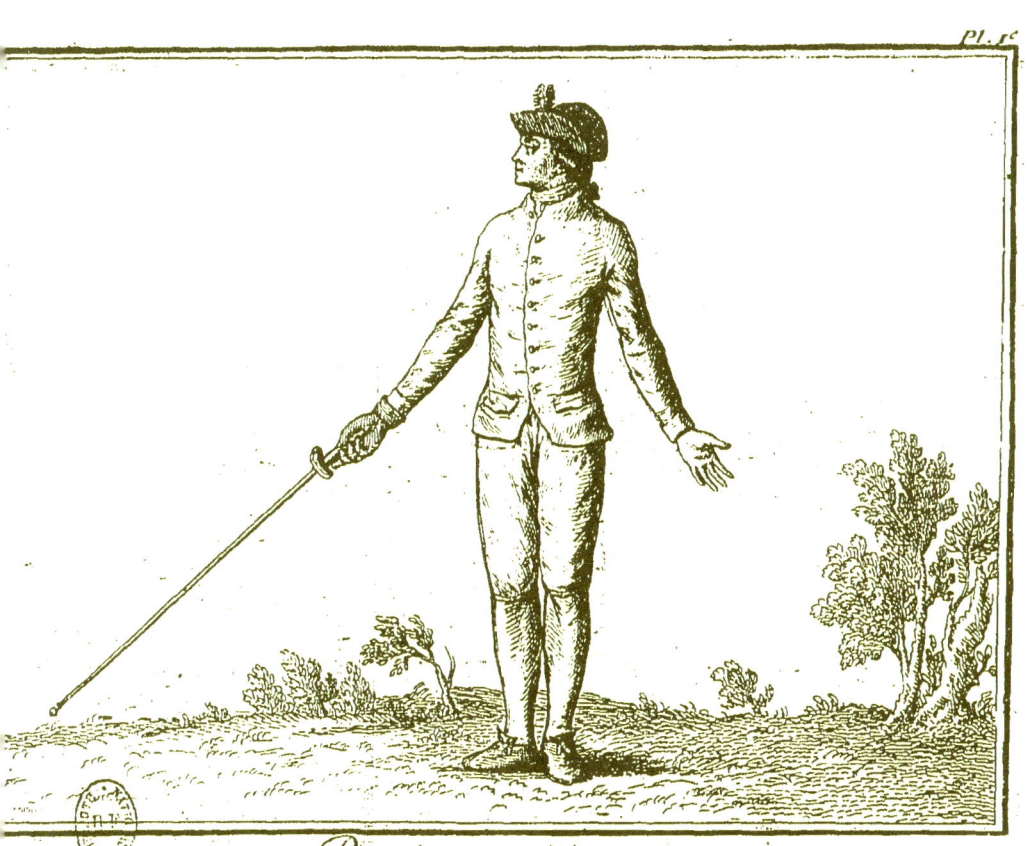

Premiere position.

le disons en commençant ce traité & nous le répéterons souvent dans la suite, parce que tout ce qui est essentiel ne sauroit être trop répété.

La façon de tenir son épée n'est point arbitraire. Il faut que la poignée soit au milieu de la main, le pommeau à la sortie du côté du petit doigt, le pouce étendu sur le plat de la poignée qui doit être étroitement embrassée, sans que la main soit en aucune façon gênée. Toute gêne, toute contraction dans les parties du corps en rendent dans les armes, l'usage inutile & souvent même dangereux.

Toutes ces dispositions essentiellement, ne sont néanmoins que des accessoires au principal. Lorsqu'il s'agit de se mettre en garde, il faut se mettre dans une attitude naturelle, avoir beaucoup d'aisance, d'assurance & de graces; & les à plombs & les positions dont nous allons traiter.

Le corps en force & en liberté doit être droit sur les hanches, les deux pieds fermes à terre & à plat. le jarret & la cuisse bien tendus, le pied gauche formant un demi-équerre par le talon droit directement posé à la cheville du pied gauche, comme il se voit à la Planche de la première Position.

Le bras, comme on le voit à la deuxieme Planche de la deuxieme pofition, doit être abfolument alongé & dans un état de flexibilité libre & aifé, pour avoir les mouvemens plus rapides ; la main doit être à la hauteur du teton en ligne parallele, les ongles en haut, le coude rentré en-dedans, les épaules bien effacées, le bras gauche alongé en demi-cercle & la main à la hauteur du front. Les doigts doivent être un peu ouverts, le coude auffi en-dedans de façon que l'épaule foit effacée & qu'il ne paroiffe aucune roideur dans aucune partie du corps.

Dans cette pofition, en pliant les deux jarrets, la jambe droite fe détache de la cheville du pied gauche à la diftance de deux femelles ouvertes & en faifant un appel du pied droit, & prenant fa garde, le genou droit fe trouve perpendiculaire à la boucle du foulier du pied droit, & le genou gauche également à la pointe du pied gauche. La tête doit être droite, mais un peu plus en arriere qu'en avant, les épaules ouvertes & bien effacées. Mais ce n'eft pas affez d'être dans cette pofition, il faut apprendre à en fortir, fuivant les regles, fans rien perdre des attitudes qui font néceffaires.

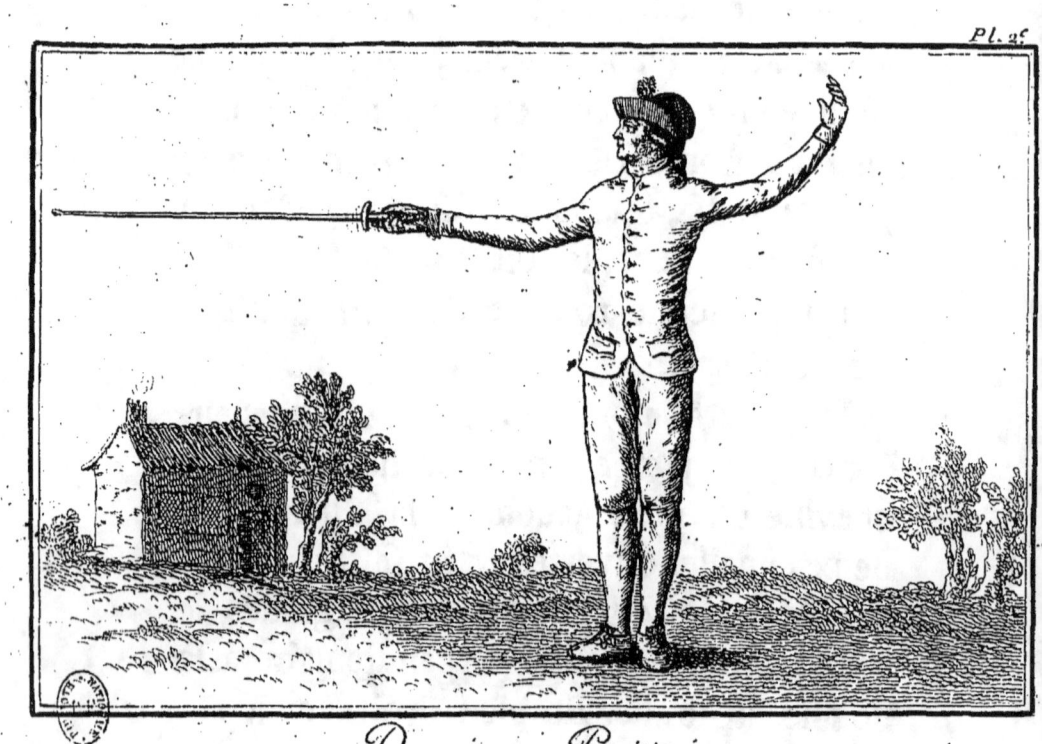

Deuzieme Position

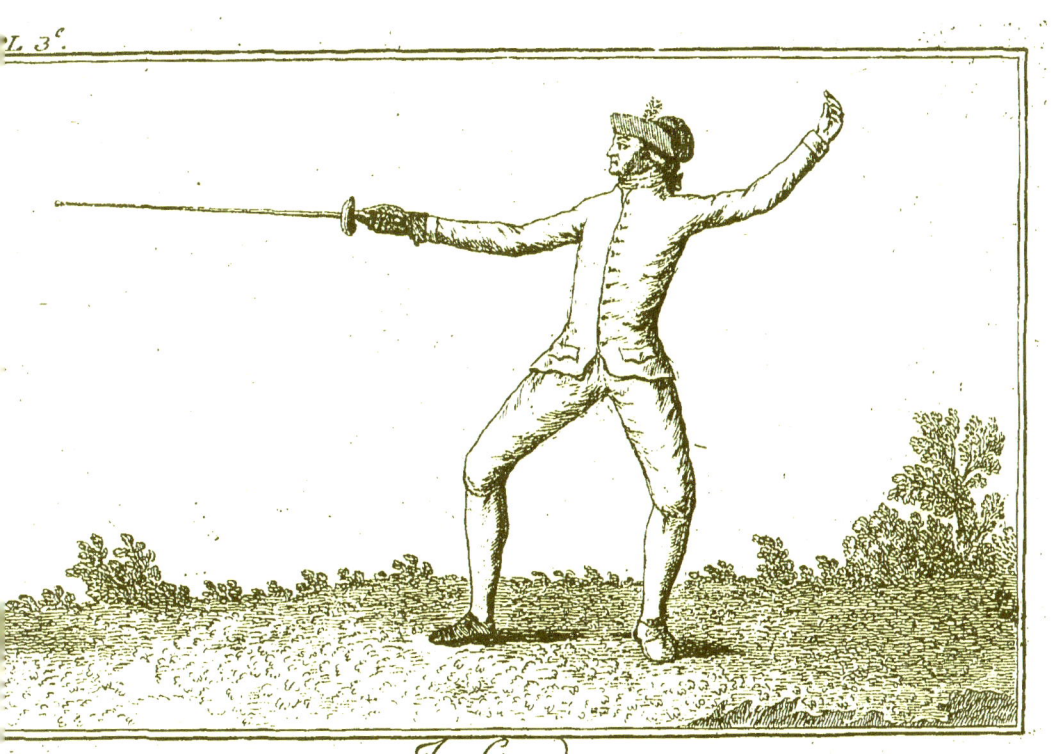
La Garde.

Marcher, ou ce que l'on appelle ſerrer la meſure pour ſe mettre à portée de toucher, ſans changer la poſition du corps, c'eſt marcher & avancer le pied droit d'une ſemelle & demie, & faire ſuivre le pied gauche à la même diſtance, de façon qu'il ſe trouve toujours entre les deux talons, un intervalle de deux ſemelles, ſans traîner le pied; mais le lever ſeulement d'un pouce de terre, & qu'en le poſant le talon ſoit toujours le dernier à appuyer; d'où l'on voit qu'il eſt eſſentiel d'avoir de la mémoire pour ſe reſſouvenir de toutes ces différentes attitudes dont il n'eſt aucune qui ne ſoit eſſentielle, & qui ne doive faire partie de l'enſemble des mouvemens qui, quoique diſtraits les uns des autres, doivent avoir un rapport qui les lient, & les rendent dépendantes les unes des autres.

Faire retraite ou rompre la meſure, c'eſt faire directement ce qui eſt oppoſé à la marche ordinaire; c'eſt-à-dire qu'en portant le pied gauche en arriere de la longueur d'une ſemelle, en faiſant faire la même motion au pied droit, ſans le traîner, les deux jambes ſe trouvent toujours paralleles & en ligne droite. Par cette retraite on connoît le jeu de ſon adverſaire.

CHAPITRE II.

Du Salut.

Pour faire le Salut sous les armes de bonne grace, il faut que les mouvemens par lesquels il s'opére, se succédent & soient liés, quoique différens & distincts.

On commence par frapper un appel du pied droit, en portant, en même tems, la main gauche au chapeau & l'ôtant avec grace, sans précipitation, sans mouvement de tête & en regardant le Maître ou la personne avec laquelle on fait des armes, observant de lever le poignet droit au-dessus de la tête, dans le tems que le bras gauche reprend sa seconde position.

On pose ensuite le talon du pied droit contre la cheville du pied gauche, & les jarrets tendus & le corps droit & ferme, on passe le pied gauche en arriere à la distance de deux semelles, en se remettant en garde, & frappant derechef un appel du pied droit; puis l'on pose la jambe gauche derriere le talon droit à la cheville du pied gauche.

Alors le Salut se marque par un mouvement du poignet que l'on tient à la hauteur de l'épaule du côté de quarte & du côté de tierce, mais toujours avec aisance, liberté, grace & dextérité : ensuite il faut couper en-devant & plier l'avant-bras droit pour le rendre souple & flexible, & reprendre sa première position dans le même ordre & de la même façon qu'on l'a quittée.

CHAPITRE III.

De l'Alongement.

Il y a trois mouvemens principaux pour rendre le coup d'épée à son but : 1°. Il faut se placer, comme nous l'avons dit ci-devant, en parlant de la premiere position, déployer les bras pour prendre sa garde réguliere & fixer la vue en même tems au but & à la pointe de l'épée, sans vaciller en aucune façon, c'est-à-dire en gardant fermement tous ses points d'appui ou ses à plombs, en pliant les deux jarrets, pressant l'appui de la garde, sans gêne & sans contrainte, & sans que le pied gauche bouge de sa place.

Le premier mouvement requis, est de lever l'avant-bras droit à la hauteur du front, d'avoir les ongles en haut, le coude en dedans, l'épaule bien cavée & que le bras gauche tombe négligemment à quatre pouces de distance de la cuisse gauche, vis-à-vis la couture de la culotte, mais de façon néanmoins qu'il y paroisse de la force & de l'activité & se ressente de celles du corps.

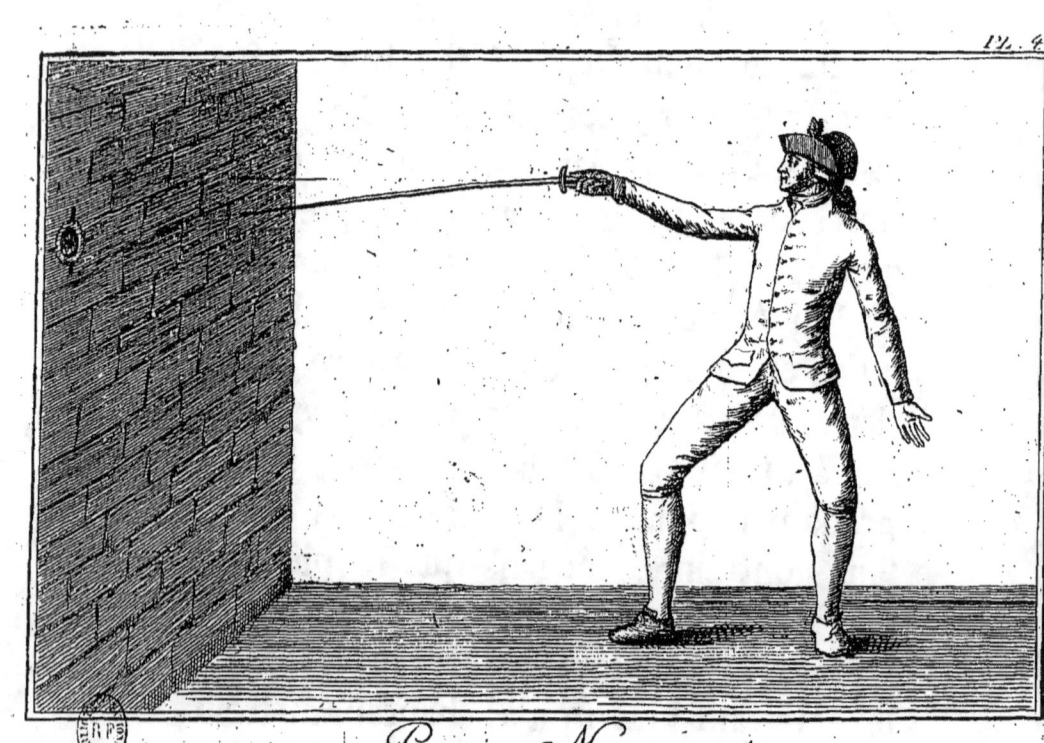

Premier Mouvement

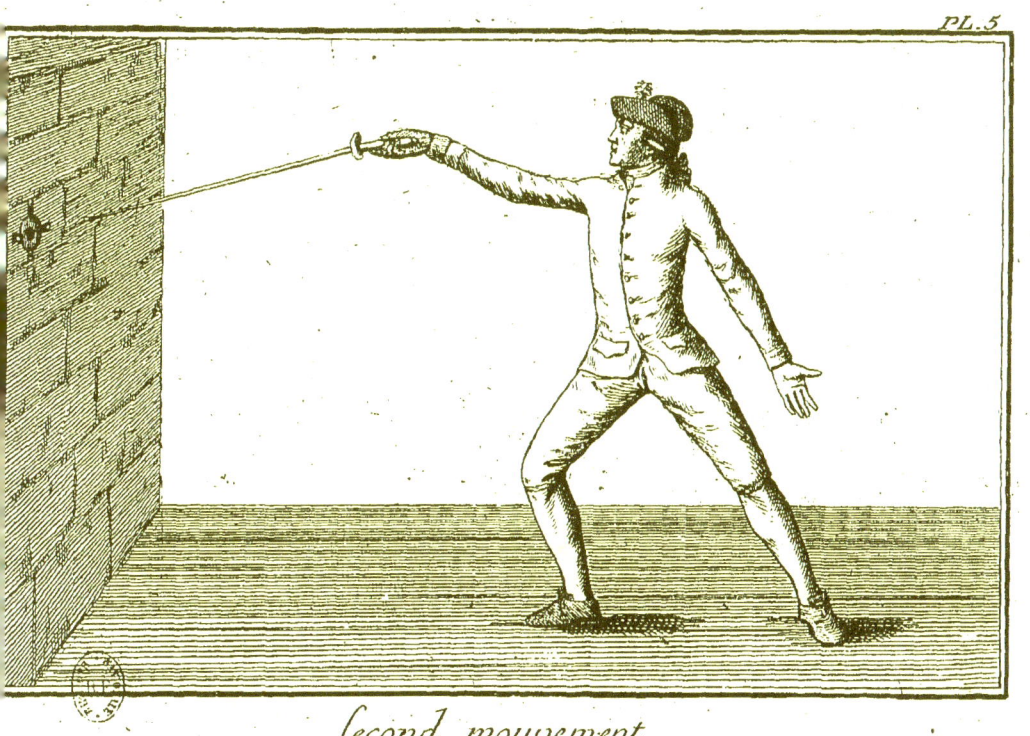

Second mouvement

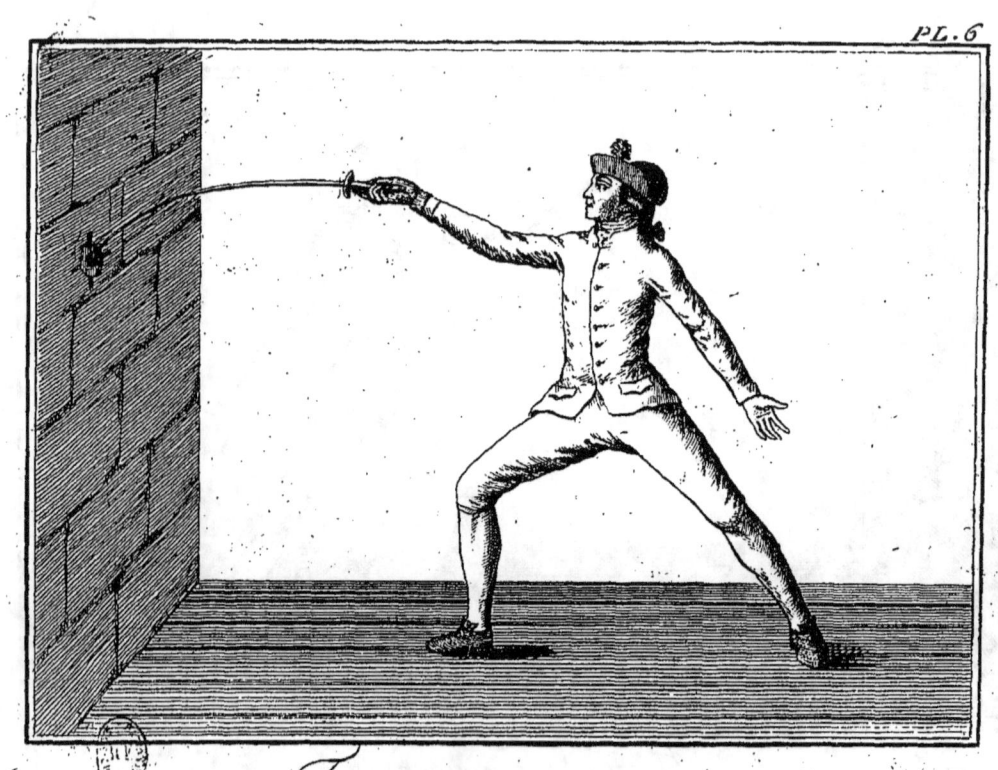

Troisieme mouvement.

On se sert ici du mot négligemment, pour marquer qu'il ne doit paroître dans l'homme sous les armes aucune contrainte, aucune gêne, rien enfin qui puisse paroître ni trop fanfaron ni guindé.

Le second mouvement se fait en tendant le jarret gauche avec beaucoup de célérité, sans néanmoins que le corps fasse le moindre mouvement, c'est-à-dire qu'il se dérange de sa position.

Ces deux mouvemens ont un rapport essentiel entre eux. L'un ne doit aucunement déranger l'autre, ils doivent conserver identifiquement l'ensemble, c'est-à-dire qu'ils ne doivent faire qu'un seul & unique tems qui doit s'exécuter avec autant d'aisance, de liberté, & de vélocité que de fermeté.

Le troisieme mouvement consiste à prendre son alongement en réunissant à celui-ci toutes les motions, ou l'ensemble des deux premiers; observant que la pointe du fleuret doit arriver au but quelconque, avant que la jambe droite ne s'alonge. A cet effet il faut tendre le jarret gauche avec autant de rapidité que d'assurance, afin que le coup arrive comme un éclair.

En liant ces trois mouvemens de façon qu'ils n'en fassent pour ainsi dire qu'un seul

& ne forment qu'un tems, confervant invariablement l'attitude & les formes que nous avons dites en parlant du premier mouvement.

Après avoir exactement exécuté ces trois mouvemens effentiels, il faut fe remettre en garde, jettant le corps un peu fur la hanche gauche, pour ne pas charger la partie du corps qui travaille pour fe remettre en garde, & maintenir toutes les autres dans la même pofition. On plie le genou gauche pour donner au corps l'aifance de fe replacer avec fermeté, en levant le pied au rez de terre, fans le traîner & fans qu'il faffe aucun figne d'appel.

On s'alonge fur le plaftron, ou but placé à la muraille, pour s'habituer à prendre fes à plombs, pour y ftyler le corps & éviter les défauts que l'on contracteroit infailliblement fans cet exercice; pour réunir les différens mouvemens, dont nous avons parlé & en faire un enfemble, fans lequel on ne faura jamais tirer des armes, car ils en font l'effentiel & la bafe.

C'eft effentiellement d'après cet exercice que l'on apprend à tenir le corps dans un parfait équilibre, à conferver fans vacillation fes à plombs, qu'on acquiert de la

fermeté dans l'alongement, de la justesse dans le coup d'œil, de la dextérité dans la main, de la solidité sur les jarrets & de l'aisance à se remettre en garde avec autant de souplesse que de précision.

Après cet exercice qui ne peut être trop répété, pour les raisons que nous avons dites, on peut commencer à montrer à exécuter les différens coups des armes.

CHAPITRE IV.

De l'Appel.

Pour former un Appel du pied droit, il faut passer la pointe de l'épée, sans que le corps travaille, soit sur les armes ou dans les armes; appuyer le corps sur la hanche gauche, mais de façon qu'il soit aussi droit que ferme, afin d'avoir plus de liberté à exécuter les mouvemens de la main, sans que le corps, comme immobile, n'en fasse aucun.

L'Appel ou l'Engagement sert à connoître où l'épée est engagée, ou dans les armes ou sur les armes, à ébranler son adversaire par un mouvement prompt & rapide du pied & de la main, en passant la pointe de l'épée à l'Engagement opposé à celui où l'on est.

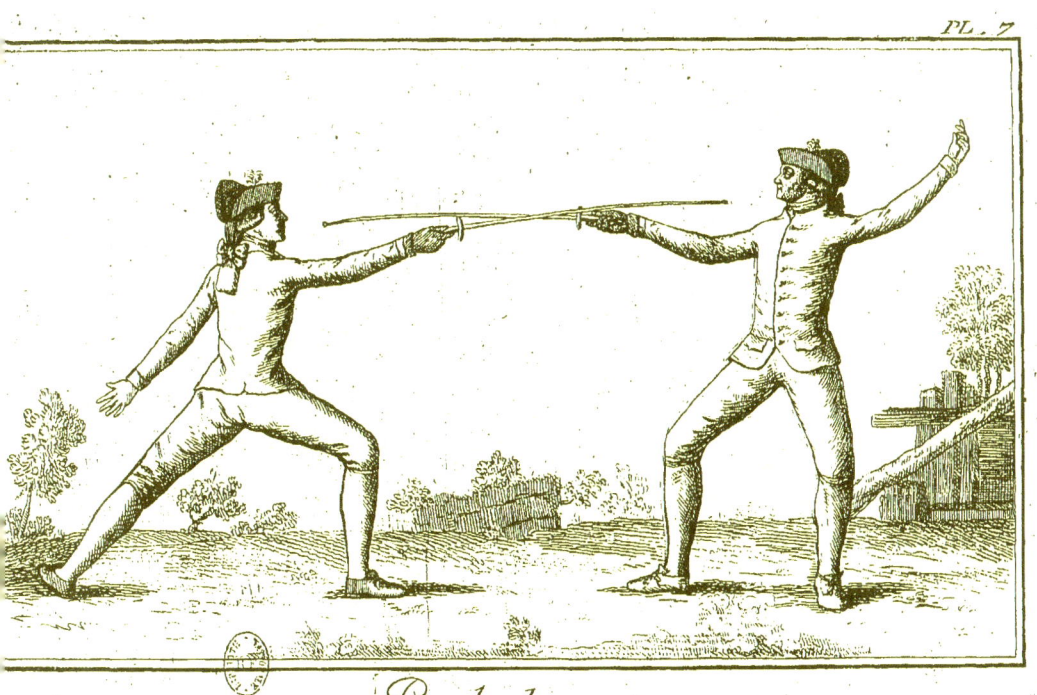

Parade de quarte.

CHAPITRE V.

De la Parade simple.

Avant d'enseigner à exécuter les Parades simples, il est essentiel de dire qu'il en est de quatre espèces dans les Armes : 1°. la Parade de quarte : 2°. la Parade de tierce : 3°. la Parade du demi-cercle, & 4°. la Parade d'octave.

La Parade de quarte se fait en parant du talon de la côte, ayant les ongles en haut, le coude bien en-dedans, l'épaule bien abaissée, l'avant-bras restant toujours dans la même position de la garde, la pointe bien soutenue devant la mamelle droite de l'adversaire. Nous observerons ici que quand nous disons que la pointe doit être soutenue vis-à-vis de la mamelle droite, elle ne s'y trouve pas dans la Planche ci-jointe, quoiqu'elle doive y être, parce qu'en en prévenant le lecteur, nous évitons la nécessité d'une seconde Planche pour cet objet. Il ne doit y avoir que la poignée qui se dérange de la garde, par un mouvement du

poignet & par un coup sec de deux ou trois pouces en-dedans.

La pointe doit rester dans sa ligne directe, pour favoriser la riposte de quarte qui doit se rendre du tact au tact, en filant la main à la même hauteur que l'on trouve l'épée de son adversaire, sans lui donner aucune retraite.

Pour la Parade de tierce, il y a trois coups d'épée à rendre du tact au tact de tierce. Savoir, le coup de tierce sur tierce; le coup de quarte sur les armes, & le coup de seconde.

Parade de tierce sur tierce.

Il faut parer d'un coup sec avec la côte supérieure, tournant en-dehors le fort de l'épée, prenant le foible de celle de l'adversaire le poignet à la hauteur de l'épaule, la main bien renversée en-dedans, l'avant-bras demeurant plié dans sa position, sans se déranger, à l'exception néanmoins du coude, qui doit tourner en-dehors, à la hauteur du gros de l'épaule. La pointe doit se soutenir dans la ligne directe de la garde, pour rendre de suite la riposte de tierce sur tierce.

Il faut avoir soin lorsque l'on veut rendre le coup de tierce sur tierce, de bien soutenir la pointe, & aussi-tôt que le coup de tierce sur tierce est arrivé au but, on

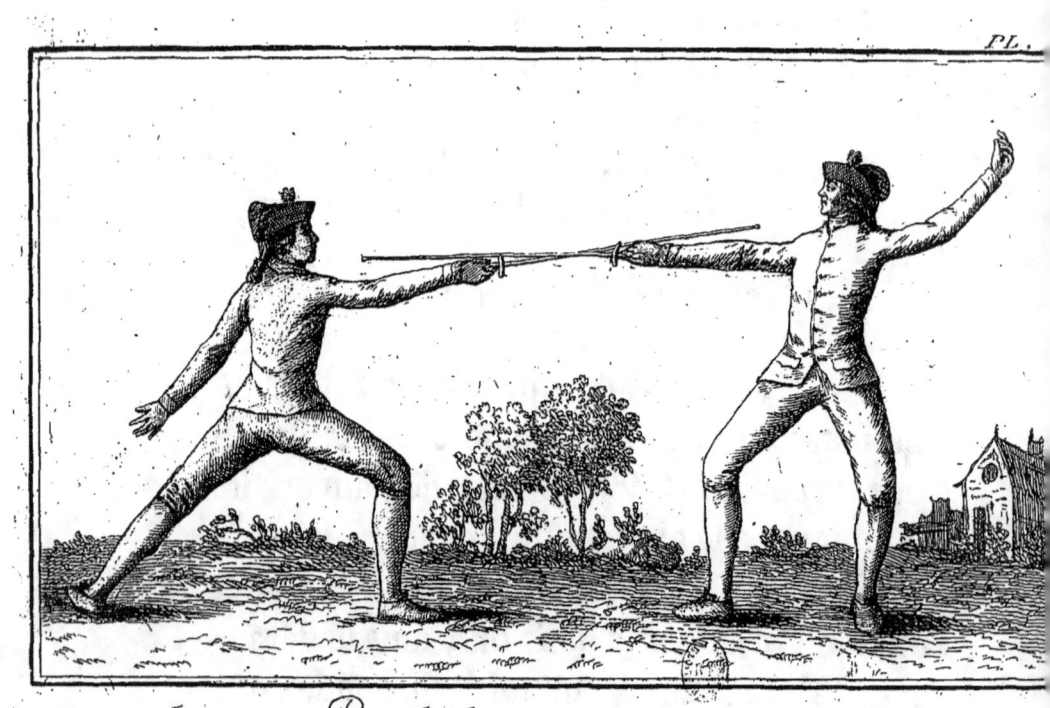

Parade de tierce sur tierce

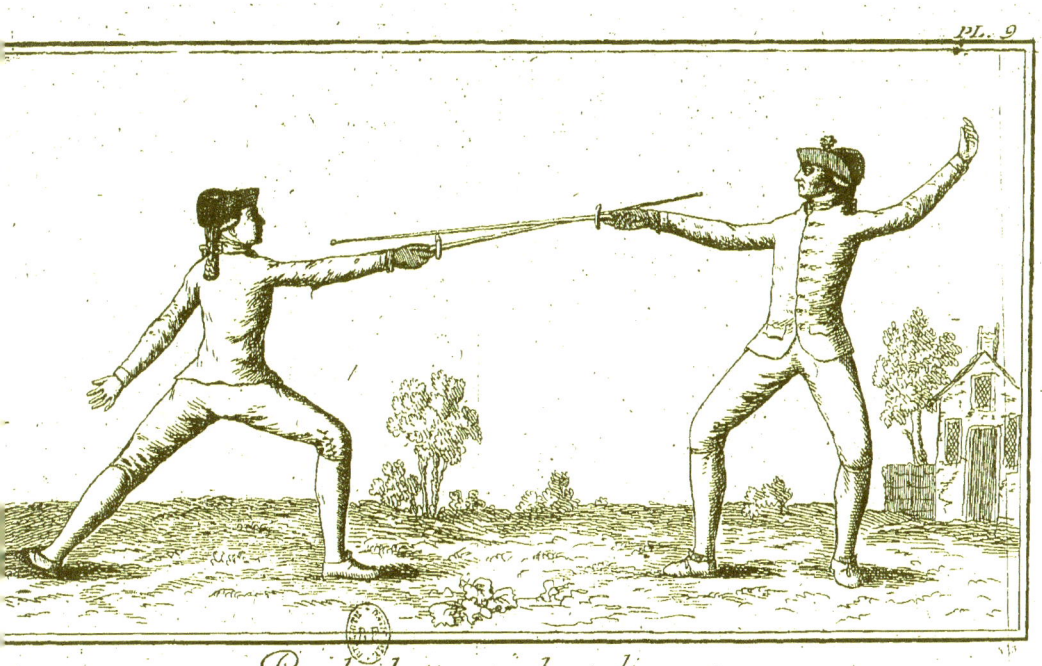

Parade de quarte dessus les armes.

doit desserrer un peu les doigts & sur-tout le petit qui donne toute la force à la main. Par-là on a l'aisance, si l'on veut, de faire rester la riposte sur le défaut du teton de son adversaire.

Il y a encore une deuxieme & troisieme façon de parer le coup de tierce par la riposte.

Parade de Quarte sur les Armes.

Pour la seconde, il faut parer de toute la force de la côte de l'épée du dehors, en lâchant le poignet d'un pouce & demi en-dehors la main de quarte ; le poignet & le coude toujours dans la même position, & en soutenant la pointe lâcher la riposte du tact au tact.

Nous disons Quarte sur les Armes, parce qu'il est beaucoup plus avantageux de parer un dégagement dessus les armes par la main tournée en quarte dessus les armes, les ongles en haut, &c. que de parer tierce & riposter la main de quarte, attendu qu'il faut faire un tems pour retourner la main, les ongles en haut, pour rendre cette même riposte ; ainsi l'on peut aisément juger après cette observation.

Parade de Tierce seconde.

Pour la troisieme, il faut parer en tournant le poignet de tierce pour tirer seconde, enlevant l'épée de l'adversaire par un petit tact du fort & du tranchant de l'intérieur de l'épée tournée en-dehors, le poignet à la hauteur de l'épaule, la pointe bien soutenue, la filer sous le bras de l'adversaire, l'y conduisant le plus fermement qu'il est possible, sans néanmoins serrer la main, ni aucune partie du bras, le coup de seconde, par cette façon de parer, s'applique entre le teton & l'aisselle (riposte très-dangereuse).

On fait quitter le fer dans cette Planche contre les principes; pour pouvoir rendre de bouche la démonstration plus sensible.

Si l'on demande la raison pourquoi l'on exige de quitter la ligne du poignet dans cette parade de seconde, on répondra que par cette façon de parer la riposte est beaucoup plus belle & plus avantageuse; attendu qu'elle se rentre de la même hauteur que tous les autres coups qui se tirent dans la ligne, par la Parade d'un petit tact, en relevant l'épée de l'adversaire pour

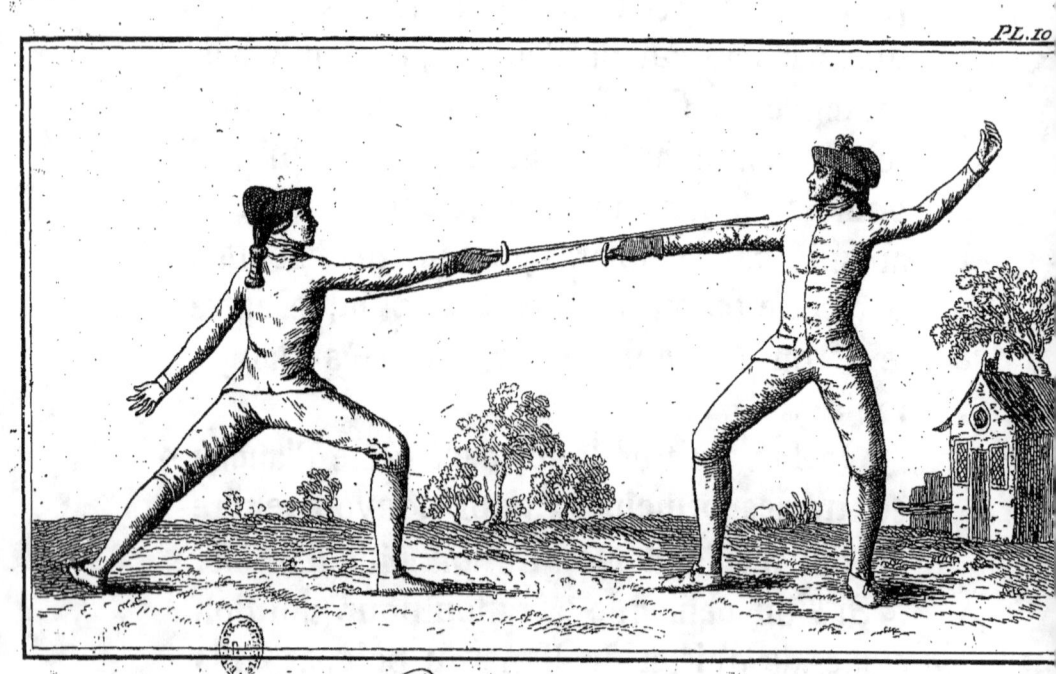

Parade de seconde.

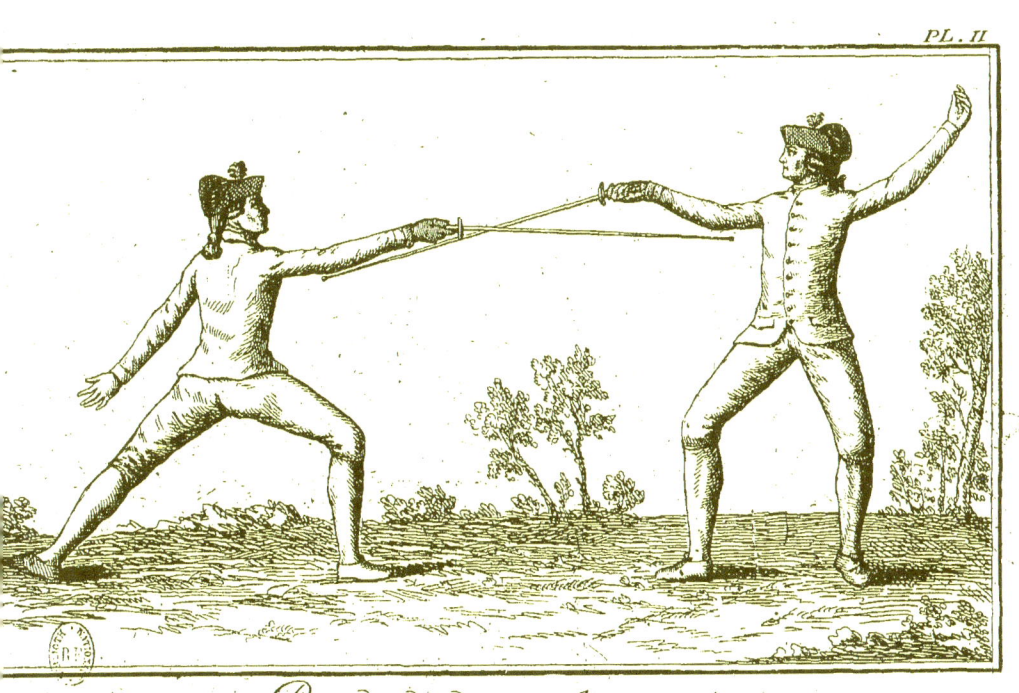

Parade du demi cercle.

se faire jour par-dessous son bras, afin que la pointe de l'épée puisse filer avec aisance le long de son bras, pour arriver dans la même ligne d'un dégagement dans les armes.

La Parade du demi-cercle est une Parade qui n'est pas à la portée de tout le monde, parce que toute taille ne répond pas à la Parade.

Lorsqu'un homme de petite taille risque qu'on lui décide le coup au défaut de l'épaule, ce coup devient imparable pour lui. Mais celui qui est d'une taille raisonnable peut s'en servir facilement, & il en résulte un double avantage; le premier qu'il combat les mauvais jeux que quantité de Maîtres enseignent, de ne jamais tirer dans la ligne du teton; ce que nous appellons des bottes de *Racrot*; & le second, qu'ayant à faire à un adversaire dressé de cette façon, le demi-cercle est d'un très-grand secours.

Pour le bien exécuter, il faut élever le poignet à la hauteur du menton, & se mettre dans la position que nous répétons souvent, parce qu'elle est essentielle ; savoir, que les ongles soient en haut, le coude en-dedans, l'épaule bien abaissée : alors on frappe par un mouvement du poignet un

petit coup sec bien étroitement, la pointe bien soutenue dans la ligne, obligeant l'épée, en pliant un peu l'avant-bras, & lâchant le petit doigt pour que le pommeau soit tout-à-fait à l'aise ; on ne doit faire surtout aucun mouvement du corps, mais filer la pointe au corps, en tendant l'avant-bras & dirigeant le demi-cercle au défaut de l'épaule. Si on demande pourquoi, en parant le demi-cercle, on n'exige pas ici que le bras soit tendu, quoique dans cette Planche l'épée de l'Ecolier se trouve parée dans son fort, elle doit l'être dans le foible, mais on voit qu'en le faisant ainsi il n'auroit pas assez d'extension, on répondra que s'il étoit tendu, il passeroit sous l'aisselle de l'adversaire, parce qu'il ne peut avoir aucune force, lorsque son bras est tendu ; la force d'un membre quelconque ne consistant que dans le mouvement & la flexibilité, & non dans la tension extraordinaire qui les épuise ; au lieu que le bras à moitié tendu & flexible, le coude bien en-dedans l'épaule en parant, peut agir. Serrant alors l'épée de l'adversaire, on a son tact au tact du demi-cercle, d'une vitesse & d'une rapidité imparables, par l'action de l'avant-bras que l'on conserve.

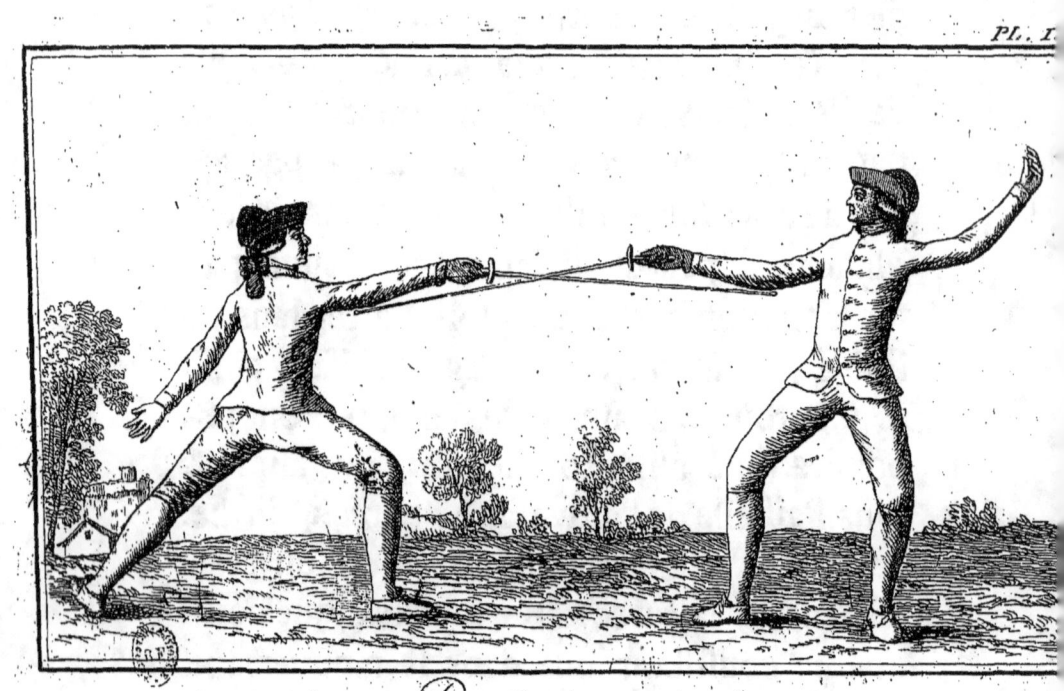

Parade d'octave.

Parade d'Octave.

La Parade d'Octave est une Parade à la portée de tout le monde, parce qu'elle sert à parer une grande quantité de coups hors de la ligne.

Pour l'exécuter il faut parer du fort & du tranchant du deſſous de l'épée, le foible de celle de l'adverſaire, le poignet écarté de deux pouces, l'avant-bras d'un pouce ſeulement, la pointe ſoutenue, le poignet à la hauteur de la garde réguliere ; l'avant-bras & le coude pliés dans leur poſition : dans cet état auſſi-tôt que l'on a paré par un petit coup ſec, on file la ripoſte, en rendant le bras du tact au tact.

CHAPITRE V.

Parade naturelle; explication du Tact au Tact.

Il y a deux Parades naturelles, la *Prime* & la *Souprime*: les anciens Maîtres appellbient cette seconde *la Quinte*. La Parade de Prime est très-bonne pour combattre un jeu forcé, où un adversaire cherche à saisir le foible avec son fort.

Cette Parade ne convient qu'à un jeu brute, & non à celui qui est établi sur de vrais principes qui détache avec aisance & légéreté. Elle se fait en parant du fort & du tranchant du dessous de la lame; ayant le poignet élevé à la hauteur de l'œil gauche, la main tout-à-fait renversée, la pointe vis-à-vis la partie inférieure du teton, le coude élevé de six lignes plus haut que l'épaule, l'avant-bras négligemment flexible, pour avoir la facilité de rendre la riposte de prime du tact au tact; ce que l'on appelle *céder à la force*. Mais il faut opposer la main gauche renversée à la hauteur du teton, le coude

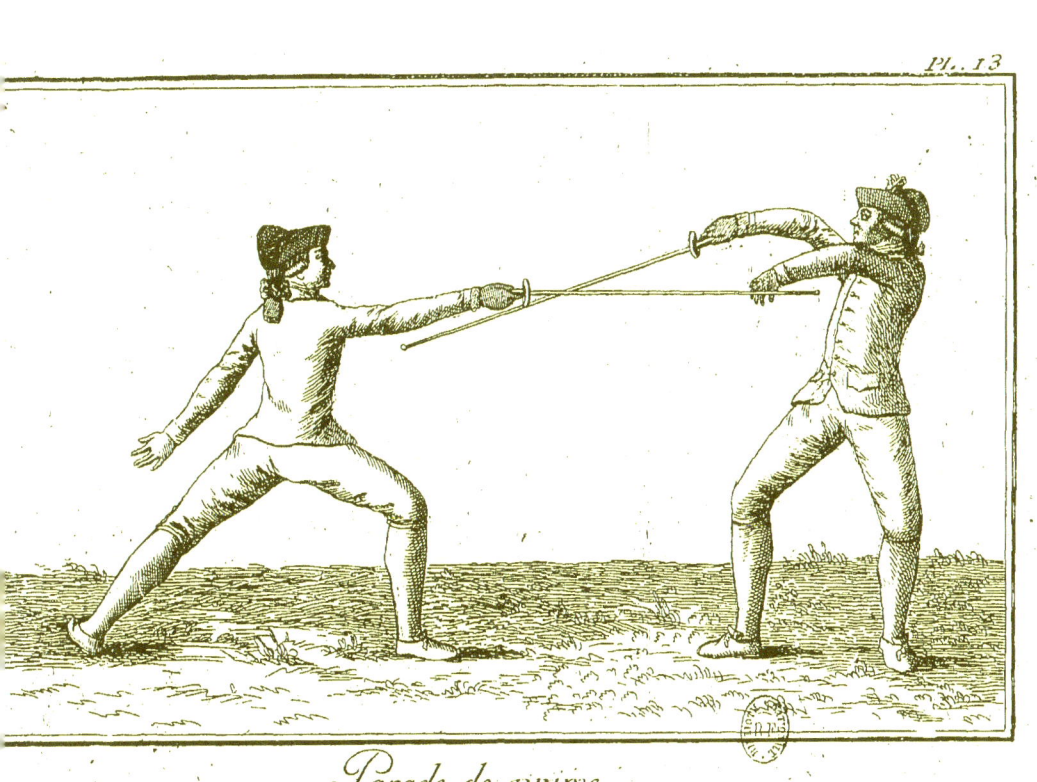

Parade de prime.

en-dehors, pour empêcher que l'adversaire ne fasse coup pour coup.

On appelle Parade de sous-prime lorsqu'ayant la main de prime, on peut parer sous-prime; ce qui s'appelloit *Quinte* par les anciens Maîtres, comme nous l'avons dit, à l'exception néanmoins que la main qui se trouve, en parant la prime, vis-à-vis de l'œil gauche, se trouve en parant sous-prime vis-à-vis de l'épaule droite : alors on rend la riposte du tact au tact dessous prime, en plongeant la pointe au-dessous de l'estomac.

Nous avons tant parlé jusqu'ici du tact au tact, qu'il convient de l'expliquer.

On appelle, dans les Armes, du Tact au Tact, lorsque l'on a paré tous les coups d'épée indistinctement, que l'adversaire tire lorsque son pied droit tombe à son but, ayant attention que la riposte qu'on doit lui rendre ne fasse qu'un seul tems.

Si l'on demande s'il est toujours possible de rendre la riposte du tact au tact, lorsqu'on a à faire à un amateur qui s'abandonne sur son alonge, on répond, qu'ayant exécuté la parade de la façon qu'on l'a démontrée, on peut avoir encore plus d'avantage sur un homme qui n'a aucun à plomb, ni aucune alonge sûre, parce qu'il ne peut ni décider

ni toucher dans la ligne, suivant les principes, lorsque la lame adverse est soutenue en ligne droite au teton : de sorte que quand on auroit formé trois ou quatre Parades, dès qu'il n'y a que le poignet qui agit, sans déranger le corps de ses à plombs, ni l'avant-bras de sa ligne, on peut toujours rendre la riposte du tact au tact.

Pour peu qu'on ait d'intelligence de la force des muscles du corps humain & de la partie qu'on en peut tirer, en les employant à propos & dans la direction & les points d'appui qui leur conviennent, on ne doutera pas du succès de notre méthode.

Si l'on demande pourquoi on ne fait pas élever la main, lorsqu'il s'agit de riposter les coups d'épée, on répond, que si on faisoit élever la main, il faudroit quitter l'épée de son adversaire ; raison qui nous engage à ne pas permettre d'élever la main à cette riposte du tact au tact ; car il faut faire un mouvement pour lever la main, & l'adversaire en profitant pour se relever, ou pour faire une reprise de main de plus, il ne peut plus avoir cette vîtesse lorsqu'il file la pointe de son épée.

CHAPITRE VI.

Attaque Simple.

Pour une attaque simple on engage l'épée de son adversaire par un appel, connu sous le nom d'Appel du pied droit, en passant la pointe de l'épée opposée à celle de l'adversaire ; c'est-à-dire faire un ou plusieurs mouvemens légers.

Il faut engager l'épée dessus les armes avec fermeté & aisance ; tirer vivement un coup droit sans forcer l'épée, fixer le point de vue, avoir la main à la hauteur de l'œil droit, l'épaule abaissée ; maintenir le coude dans sa ligne ainsi que le poignet, se remettre prestement en garde, conservant l'ensemble que l'on avoit lorsqu'on s'est alongé, & avoir toujours la pointe vis-à-vis de l'estomac. On répéte la même chose six ou sept fois, pour bien prendre le point de vue.

L'épée engagée dans les armes, il faut tirer vivement un coup droit, sans forcer la lame, les ongles bien rentrant, le coude en dedans, l'épaule bien abaissée, la main à la hauteur de l'œil gauche, la tête droite

& couverte, & se remettre vivement & prestement en garde, mais avec aisance & sans faire d'appel du pied.

Si, engagé l'épée dessus les armes, l'on sent de la résistance, il faut dégager dans les armes, en filant la pointe de votre épée en avant sous le poignet de l'adversaire tout le long de l'avant-bras, jusqu'au défaut de sa saignée, ayant la main à la hauteur de l'œil gauche, les ongles en haut, le coude en-dedans, la pointe soutenue: ensuite on alonge son dégagement avec légéreté & sur-tout avec beaucoup d'ensemble & de fermeté de corps; puis on se remet en garde, en soutenant le talon de quarte; ce qu'étant fait & étant bien dans ses à plombs, on tire un coup droit & l'on se remet en garde.

On engage l'épée dans les armes, aussi-tôt que l'on sent dessus de la résistance, puis on la dégage de dessus les armes, en filant la pointe jusqu'à la jointure du poignet de l'adversaire, & la soutenant dans cette ligne à la hauteur de l'œil droit & couvert, pour-favoriser la vitesse du dégagement; puis on s'alonge la main légere, on se remet vivement en garde pour tirer un coup droit.

Engagé

Engagé l'épée deſſus les armes, on pare quarte ſur le dégagement, paré quarte à ſa retraite, on ne peut lâcher la ripoſte que lorſque le pied droit eſt arrivé à ſa place, le corps bien à plomb; alors on peut profiter de ſa retraite de quarte, en ſe remettant vivement en garde & tirant un coup droit.

Engagé l'épée dans les armes, on pare tierce ſur le dégagement deſſus les armes; l'adverſaire ripoſte d'un coup de ſeconde, dont on pare le demi-cercle en faiſant retraite, & l'on ripoſte auſſi-tôt que l'on eſt mis en garde & en à plomb.

On peut encore parer par le tact au tact de ſeconde, par trois différentes Parades à la retraite, auſſi-tôt qu'on eſt remis en à plomb; ſavoir, la Parade de demi-cercle, la Parade d'octave & la Parade deſſous prime.

La Parade de demi-cercle eſt une des plus avantageuſes, parce qu'en parant le demi-cercle on ramene ſon épée dans l'engagement, dans les armes, & par-là on a à découvert le corps de ſon adverſaire devant ſa pointe.

La Parade d'octave n'eſt pas auſſi brillante que celle du demi-cercle; mais l'avan-

tage qui en résulte est, qu'en se remettant en garde dans le même ensemble que l'on s'est alongé, on est moins sujet à être touché ; parce que le mouvement de la Parade d'octave n'est pas aussi long que celui du demi-cercle.

La Parade de sous prime n'est pas aussi avantageuse dans la riposte que les deux autres, par la raison que pour parer la sous prime, après un dégagement dessus les armes, il faut renverser la main, ce qui demande un mouvement.

CHAPITRE VII.

Attaque pour tromper la Parade simple.

ENGAGÉ dessus les armes, aussi-tôt que l'on sent le tact de l'épée de l'adversaire, c'est un signe qu'il veut forcer à faire un dégagement dans les armes; mais usant de prévoyance, on trompe sa Parade de quarte, par l'*une*, *deux* dessus les armes, ce qui l'oblige par le premier mouvement à parer quarte. On file aussi-tôt la pointe de l'épée dans les armes, jusqu'à la moitié de l'avant-bras droit de l'adversaire, la pointe & le corps soutenus, le poignet à la hauteur de l'œil droit, le bras un peu en-dehors, pour couvrir la tête, achevant aussi-tôt l'*une*, *deux*, avec précision & fermeté, au défaut de l'épaule, se remettant avec vivacité en garde & en défense.

D'abord que l'on sent le tact de l'épée de l'adversaire, il faut engager l'épée dans les armes; car c'est un signe qu'il veut forcer à faire un dégagement dessus les armes; mais on le trompe, en marquant l'*une*, *deux*

pour l'obliger, par le premier mouvement, à parer tierce : on file la pointe de l'épée dessus les armes, jusqu'à la moitié de son avant-bras, la pointe & le corps, encore une fois, bien soutenus, les ongles en haut, le coude en-dedans, l'épaule abaissée, la main à la hauteur de l'œil gauche : puis on file la pointe de l'épée le long & en-dedans du bras droit de l'adversaire, en ligne droite à son teton ; & achevant l'*une*, *deux* avec aisance, on se met prestement & vivement en garde & en défense.

On engage son épée dans les armes, lorsqu'on sent le tact de celle de l'adversaire, alors on tire un dégagement dessus les armes, il faut parer tierce & un coup de seconde par le tact au tact & l'on se remet vivement en garde.

Il y a deux Parades pour parer le dégagement dessus les armes ; la simple de tierce & le contre de quarte.

On engage son épée dessus les armes, lorsqu'on sent le tact de l'épée de l'adversaire ; alors on tire un dégagement dans les armes, parant quarte & ripostant du tact au tact.

Il y a trois Parades pour parer un dégagement dans les armes ; savoir, la quarte, le demi-cercle & le contre de tierce.

On engage son épée dessus les armes, en masquant la Parade de quarte, par l'*une*, *deux* dessus les armes; puis parant aussi-tôt quarte & tierce, & ripostant de tierce sur tierce on se remet prestement en garde.

Il y a deux Parades principales pour parer l'*une*, *deux* dessus les armes; la quarte & tierce, ou bien le contre de quarte, dont nous parlerons dans la suite.

Si engageant son épée dans les armes, on trompe la Parade de tierce, par l'*une*, *deux* dans les armes, il faut parer aussi-tôt tierce & quarte, riposter par le tact au tact de quarte & se remettre vivement & prestement en garde & en défense.

Il y a encore d'autres Parades pour parer l'*une*, *deux* dans les armes; savoir, la tierce & quarte, ou bien le demi-cercle, l'octave ou le contre de tierce.

Quand on a envie de parer le simple de tierce, on court risque qu'on ne marque l'*une*, *deux* dans les armes; alors il faut revenir aussi-tôt au simple de quarte.

Le demi-cercle est une Parade dont on peut se servir lorsque l'on marque l'*une*, *deux* dans les armes, au dernier mouve-

ment; la pointe de l'épée de votre adversaire n'est pas dans la ligne directe du teton, la Parade d'octave est très-bonne, pour barrer l'épée de l'adversaire, sur l'*une*, *deux* dans les armes, au dernier mouvement.

La Parade du contre de tierce est très-solide pour parer l'*une*, *deux* dans les armes, lorsque l'adversaire marque, avec légéreté de main, en droite ligne du teton, un dernier mouvement.

Toutes ces Parades ont chacune en particulier leurs avantages, lorsqu'elles sont guidées par le point de vue & par un tact délicat : la Parade de tierce & de quarte est bonne à exécuter, lorsqu'on a à faire à un homme qui a reçu de bons principes; parce qu'il tire son *une*, *deux* dans la ligne directe & avec délicatesse de la main.

La Parade du demi-cercle est absolument nécessaire & indispensable, lorsqu'on a à faire avec un homme qui n'a pas l'intelligence de la ligne directe ; parce que le demi-cercle ramasse ses mauvais coups de racrot, & c'est en quoi consiste l'utilité principale de cette Parade.

Il résulte les mêmes avantages de la Parade d'octave, sur un homme qui n'obserVe pas la ligne : point essentiel dans les armes quand on veut opérer, d'après les meilleurs principes.

La Parade du contre de tierce est plus avantageuse & plus favorable que les trois autres, sur l'*une*, *deux* dans les armes, au dernier mouvement, par la raison qu'il y a un double avantage à riposter, par le tact au tact par trois différentes ripostes, qui sont, la riposte de tierce sur tierce, ou le coup de quarte sur les armes, ou le coup de seconde, lorsqu'on a trouvé l'épée du talon du contre de tierce.

CHAPITRE VIII.

Maniere de déguiser les quatre Parades de l'une, deux dans les Armes.

Il faut engager son épée dans les armes, aussi-tôt que l'on sent que l'adversaire s'oblige par son talon de tierce & de quarte : alors il faut marquer l'*une*, *deux*, *trois*, ou la double feinte dessus les armes, ainsi appellée par les anciens, la pointe soutenue jusqu'à ce qu'on ait fait perdre l'épée à l'adversaire, sur l'*une*, *deux*; il faut tirer de suite & prestement *une*, *deux*, *trois* & se remettre en garde & en défense.

L'épée engagée dans les armes, on doit marquer une, deux dans les armes, pour obliger l'adversaire à parer le demi-cercle, ayant la pointe un peu plus basse, mais on le surprend dans son demi-cercle, en parant par la quarte & ripostant de même. On doit parer à sa retraite le simple quarte & riposter.

Engagé l'épée dans les armes, si l'adversaire pare sur l'*une*, *deux* dans les armes

d'octave, il faut déguiser son octave, filer aussi-tôt la pointe de l'épée dessus les armes, comme en un dégagement simple, & se remettre en garde & en défense, mais toujours vivement & prestement.

Si l'épée engagée dans les armes, l'adversaire pare sur *une*, *deux* dans les armes le contre de tierce, on le trompe sur son contre en marquant l'*une*, *deux*, puis un dégagement dans les armes, attendu que par son contre de tierce sur un dernier mouvement, on se trouve, contre lui, sur l'engagement de dessus les armes, que l'on tire aussi-tôt dans les armes.

L'épée engagée dans les armes, si l'adversaire pare le contre de tierce & le simple de quarte, on doit marquer *deux*, *une*, *deux*, une dans les armes & une dessus les armes, puis se remettre en garde & en défense.

CHAPITRE IX.

Maniere de déguiser les deux Parades sur l'une, deux dessus les Armes.

Aussi-tôt que l'on sent que l'adversaire force l'épée de tierce dessus les armes, c'est une marque qu'il veut forcer à marquer l'*une*, *deux* dessus les armes; alors s'il pare par le simple de quarte & le simple de tierce, il faut marquer l'*une*, *deux*, *trois* ou ce qu'on appelle double feinte dans les armes, la pointe bien soutenue, la main à la hauteur de l'œil gauche, le coude en-dedans, l'épaule bien abaissée, puis filer la pointe aussi-tôt en-dedans de son bras, & se remettre en garde & en défense.

Engagé l'épée dessus les armes, si l'adversaire pare *une*, *deux* du contre de quarte sur un dernier mouvement, il faut suivre son épée du contre par un petit tour, pour lui faire perdre l'épée par un dégagement dessus les armes, & se remettre en garde & en défense.

Si l'épée étant engagée dessus les armes,

l'adverfaire pare le contre de quarte & le simple de tierce, il faut marquer *deux*, *une*, *deux*, une deſſus les armes & une dans les armes, & ſe remettre en garde & en défenſe.

CHAPITRE X.

Parade d'une, deux *dans les Armes.*

SI l'adverfaire engage l'épée dans les armes, on déguife la Parade de tierce, marquant l'*une*, *deux* & parant tierce & quarte, fi on ne trouve pas fon épée.

Il faut parer au dernier mouvement le Contre de quarte & ripofter du tact au tact, & fe remettre en défenfe.

Si l'on marque l'*une*, *deux* dans les armes la pointe hors de la ligne, il faut parer le demi-cercle; & fi l'on ne trouve pas l'épée de l'adverfaire par la Parade du demi-cercle, il faut barrer auffi-tôt l'épée de quarte & ripofter de même, puis fe remettre en défenfe.

Si l'adverfaire marque l'*une*, *deux* dans les armes, il faut parer l'octave à la derniere feinte, & fi l'on ne trouve pas fon épée par la Parade d'octave, il faut parer auffi-tôt tierce & ripofter feconde par le tact; & ne trouvant pas l'épée d'octave, au lieu de prendre la Parade de tierce on peut parer du talon de quarte, mais en pa-

rant la tierce, il réfulte plus d'avantage, parce que la pointe refte dans la ligne du corps.

Si l'adverfaire marque l'*une*, *deux* dans les armes, il eft effentiel de parer du contre de tierce, à la derniere feinte; mais fi l'on ne trouve pas fon épée du contre de tierce, il faut venir auffi-tôt à l'épée de quarte; & fi on ne la trouve pas par le talon de quarte, il faut parer deux contre fur fes deux *une*, *deux* du contre de tierce & le contre de quarte, & fe remettre en garde & en défenfe.

CHAPITRE XL.

Parades d'une, deux dessus les Armes.

L'ADVERSAIRE engageant l'épée dessus les armes, marque l'*une*, *deux* pour faire perdre son épée de quarte; mais il faut parer aussi-tôt du contre de quarte, sur son *une*, *deux*, à la derniere feinte, & si on ne trouve pas son épée de contre de quarte, parer le simple de tierce & se remettre en défense, toujours dans les dispositions que nous avons dites aux Chapitres précédens & que nous ne répéterons pas aux suivants pour éviter les redites.

CHAPITRE XII.

Maniere de parer la Riposte de tierce sur tierce, & en quarte dessus les Armes.

Si on fait un dégagement dessus les armes, l'adversaire pare tierce, en rendant la riposte de tierce sur tierce; mais on doit parer à sa retraite, par la Parade de prime & riposter de même.

S'il riposte quarte dessus les armes à la retraite, il faut parer du demi-contre de quarte, riposter & se remettre en défense.

CHAPITRE XIII.

De la Parade du Contre de quarte.

Parer du contre, c'eſt décrire un cercle au tour de l'épée de l'adverſaire par un petit tour, pour l'écarter en la joignant.

La Parade du contre de quarte eſt une des plus eſſentielles, & quiconque la poſſéde de la façon qu'elle eſt ici enſeignée, peut ſe flatter de poſſéder une grande partie de l'adreſſe de la ripoſte : il peut rendre inutiles toutes les entrepriſes de ſon ennemi, parce qu'elle embraſſe preſque tous les coups des armes.

Comme il n'y a que l'exercice qui puiſſe la rendre facile à la main, en rendre l'uſage aiſé, la pratique familiere, on ne ſauroit trop la recommander. Elle s'exécute, tant de pied ferme, qu'en rompant, par gradation, du contre de quarte & du ſimple de tierce & du demi-cercle.

Elle pare tous les coups d'épée nommés; un dégagement deſſus les armes; l'*une, deux* deſſus les armes; l'*une, deux, trois* deſſus

dessus les armes; le coupé sur pointe à la retraite.

Pour la former il faut passer son épée par un petit tour, en joignant presque la lame de l'adversaire, sans que le poignet se bouge, si ce n'est lorsque la pointe a fait son tour; alors c'est au poignet à travailler à son tour, en parant par la côte supérieure, les ongles en haut, le coude en-dedans, l'épaule abaissée, la main doit riposter à la hauteur de sa garde, filer la pointe qu'il faut avoir soin de soutenir pour rendre la riposte du tact au tact avec plus de vîtesse.

Autant de fois qu'on ne peut trouver l'épée de contre de quarte, il faut parer le simple de tierce. Si ce simple devient inutile & ne produit rien, il faut employer le demi-cercle; & s'il en est de même du demi-cercle, il faut parer le simple de quarte, riposter du tact au tact, qui sera toujours devenu inévitable pour l'adversaire; puis remettez-vous en garde & en défense.

CHAPITRE XIV.

Parade du demi-Contre de quarte.

Il faut diſtinguer le Contre de quarte, du demi-Contre, de Contre de quarte.

On ne peut, par exemple, parer un demi-Contre de quarte ſur un dégagement deſſus les armes, parce qu'il faut être engagé deſſus les armes, pour parer un demi-Contre de quarte, lorſqu'un adverſaire tire un coup droit deſſus les armes. Ainſi il n'y a que l'engagement qui différe d'un Contre à un demi-Contre; mais cela n'abrége aucunement le tour que la pointe doit faire.

De ſorte qu'un demi-Contre de quarte ne peut ſervir qu'à parer un coup droit deſſus les armes & à rompre les projets d'un adverſaire.

Si l'on tire avec légéreté & délicateſſe de main, il faut ripoſter par le tact au tact du demi-Contre de quarte ; cette Parade a le même effet que le Contre de quarte.

Il y a encore une autre Parade pour le coup droit deſſus les armes; & c'eſt lorſque l'on a à faire à un homme qui tire un coup

droit, en forçant l'épée adverse, en saisissant le foible par son fort, alors il faut parer de la prime, & si on ne trouve pas la Parade de prime, il faut revenir aussi-tôt dessous prime, appeller quinte & riposter de même, puis se remettre en garde & en défense.

CHAPITRE XV.

De la Parade du Contre de tierce.

La Parade du Contre de tierce est plus difficile à exécuter que celle du Contre de quarte; aussi est-elle moins certaine, parce que ce n'est que hors de mesure que l'on doit s'en servir; mais si on veut qu'elle ait le même effet que le Contre de quarte, il faut avoir soin que l'adversaire ne soit trop engagé, & que la pointe de l'épée fasse un petit tour & qu'elle soit bien soutenue, le poignet en tierce, & lorsque la pointe fait son ouvrage, l'avant-bras restant en ligne, il faut riposter. Il pare tous les coups d'épée, nommés, le dégagement, dans les armes, l'*une*, *deux* dans les armes au dernier mouvement, un coupé dessus pointe dans les armes.

Toutes les fois que l'on ne trouve pas l'épée de l'adversaire du contre de tierce, il faut revenir parer le simple de quarte, & si cette tentative est inutile, on doit parer le contre de quarte, & l'on ne sauroit trop le recommander. Il résulte des deux

Contres beaucoup d'avantages. Ils donnent la légéreté de la main, la délicatesse, la vîtesse, la précision, l'à plomb du corps, & rendent les nerfs souples & l'avant-bras moëlleux & flexible.

CHAPITRE XVI.

Parade du demi-Contre de tierce.

Ayant dit la différence qui se trouve entre un Contre & un demi-Contre, il est inutile de le répéter ici.

Il y a deux Parades pour parer un coup droit dans les armes; la premiere, qui consiste à obliger le talon de quarte pour s'empêcher d'être touché; mais il n'est pas conseillable de s'en servir, parce qu'on n'a aucune riposte.

La seconde, qui est le demi-Contre de tierce, est la plus solide, & si elle devient inutile, employez le simple de quarte.

On doit s'appliquer à acquérir ces Parades doubles comme elles sont ici enseignées; savoir, le demi-Contre de quarte & le demi-Contre de tierce; parce que dans tous les assauts on peut s'en servir pour rompre tous les desseins d'un adversaire.

Par ces deux Parades on prévient ses projets, en changeant souvent l'épée d'un côté à l'autre, soit dessus les armes ou dans les armes.

CHAPITRE XVII.

Du Coupé sur pointe.

ON appelle couper sur pointe, l'action de passer ou dégager son épée par-dessus celle de son adversaire, en tirant sur lui.

Beaucoup de personnes sont dans l'usage de ne tirer les Coupés que dans l'attaque; mais il n'est nullement conseillable de le faire; à la bonne heure dans la riposte après la retraite, par la raison qu'il faut faciliter l'exécution du coup que l'on a paré, en le jettant du poignet & de l'avant-bras, de façon que la lame ne s'écarte point de la pointe de l'épée de l'adversaire qu'à la distance de deux pouces. Mais lorsque l'on est vis-à-vis de sa pointe, il faut tendre le bras d'une grande vitesse, jusqu'à ce que la pointe ait gagné la saignée du bras. Alors il faut tirer le Coupé que l'adversaire peut parer par le simple de tierce, ou pour le plus sûr, par le contre de quarte, lorsqu'il tire dessus les armes. Si on a tiré dans les armes, l'adversaire peut parer le simple de

quarte; mais il vaut mieux parer le contre de tierce.

Lorſque l'on a tiré un Coupé, le grand & principal objet eſt de parer du double, ſoit dans les armes ou deſſus les armes, par la raiſon qu'après on ne peut plus déguiſer le Contre. Ainſi toutes les fois qu'un adverſaire tire un Coupé à la retraite, il faut parer le Contre de quarte, pour le Coupé ſur pointe deſſus les armes, & le Contre de tierce dans les armes.

CHAPITRE XVIII.

Maniere de tirer au mur & de parer.

TIRER au mur, c'est s'exercer à régler sa main & ses mouvemens, pour ajuster en ligne directe & avec justesse, la pointe d'une épée sur la partie du corps que l'on voit à découvert.

Cet exercice est le plus essentiel & le plus nécessaire de tous ceux qu'exigent les armes. Il produit quatre bons effets ; la vitesse, la fermeté du corps & des jambes, la justesse & la connoissance, sans lesquels on ne fera jamais des armes. Pour tirer au mur, on doit se mettre dans ses à plombs, avoir le corps bien assis sur les hanches.

On ôte son chapeau de la main gauche, avec aisance, sans tourner ni baisser la tête, on passe la pointe de l'épée par-dessus la pointe de celle du Maître, en se relevant de la jambe droite, le talon à la cheville du pied gauche, les jarrets bien tendus : en coupant par un moulinet l'avant-bras gauche, se remettant dans sa position, le cha-

G

peau à la main gauche, & ouvrant bien les deux bras pour savoir lequel des deux doit s'alonger pour prendre sa mesure; ordinairement la préséance appartient par politesse aux étrangers, mais comme le Maître n'est pas considéré comme tel, on s'alonge en prenant sa mesure.

Remis dans la ligne directe de la garde pour s'alonger, on s'alonge en laissant tomber le bras gauche dans la seconde position. On approche le bouton du fleuret fort près de l'estomac du Maître ou de son Prévost, sans le toucher, mais seulement pour s'assurer de sa mesure.

On se remet aussi-tôt en garde, le bras gauche en haut dans sa premiere position; puis on marque le salut des armes par deux mouvemens du poignet en quarte & en tierce; on coupe par un moulinet, dans le même tems que le bras gauche remet le chapeau, mais en le quittant de la main dans un même tems, il faut se remettre dans la garde ordinaire.

On doit exécuter son mur en fixant le point de vue directement au teton; puis l'on passe la pointe de l'épée légérement dessus les armes, le corps bien soutenu, & en filant rapidement la pointe en avant.

On doit se mettre dans l'alonge ordinaire aussi-tôt que l'adversaire aura paré tierce par un coup sec, pour chasser l'épée de la ligne.

On doit encore laisser tomber l'épée; en la tenant des deux premiers doigts, le bras se trouvant néanmoins bien tendu, le coude en-dehors, l'épaule cavée, la tête bien droite : & regardant entre le bras & l'épée, rester long-tems dans son alonge, pour soutenir avec opposition le corps dans les à plombs & examiner soi-même si tous les membres sont fermes & situés dans le degré de perfection nécessaire.

Puis on se remet en garde; on dégage derechef; on tire un dégagement dans les armes, sans remuer le pied gauche; en observant scrupuleusement de faire les dégagemens fins, & de ne lever le pied droit qu'à rez de terre, pour gagner par-là plus de vitesse.

On doit observer la même régularité en s'alongeant dans les armes & dessus les armes, comme une chose essentiellement nécessaire.

On doit encore avoir soin de ne jamais faire un dégagement dessous le poignet; car ce seroit aller contre les principes reçus & établis.

On finit de tirer au mur en se remettant dans sa premiere attitude, relativement au mur ; & lorsque le Maître ou celui qui préside à la Salle a pris sa mesure, on fait ensemble le salut du mur, en se remettant pour parer comme lui.

CHAPITRE XIX.

De la Parade du mur.

PARER au mur, signifie rester immobile & attendre le dégagement, pour apprendre à le parer, avec vivacité & sécurité, par le seul mouvement du poignet, sans riposte sur le tireur.

Pour parer au mur, il faut se tenir bien en garde, le corps ferme sur les deux hanches, & que toutes les autres parties de l'individu soient aussi en état d'y concourir. Le pied gauche doit être ferme & d'à plomb à terre, la tête doit être droite, le poignet un peu plus bas que la garde ordinaire, en lui donnant un peu plus de jour.

Les regles établies pour parer du simple, sont, lorsque l'on se trouve à tirer au mur avec un Étranger, ou dans une Salle différente de celle où l'on habite coutumiérement.

Mais pour rendre le contre de quarte & le contre de tierce plus à la main, on peut 'en servir, lorsque l'adversaire tire de cette

façon, mais cela ne doit être que par convention avec lui.

On peut doubler le dégagement pour obliger réciproquement à parer deux tours par le contre; chose très-utile pour rendre le poignet flexible.

L'adversaire peut encore marquer des *unes*, *deux*, en tirant au mur, tant dans les armes que dessus les armes; mais on les pare par le contre; savoir, lorsque l'adversaire marque l'*une*, *deux* dessus les armes, on doit parer par le contre de quarte, à la derniere feinte, & l'*une*, *deux* dans les armes le contre de tierce, pour apprendre à le parer dans les assauts avec ponctualité & précision.

Il est conseillable à toute personne qui veut se perfectionner dans les armes, de chercher autant qu'il est possible de tirer au mur de cette façon, pour apprendre à détacher les *unes*, *deux*, parce que rien ne conduit plus à l'agilité & à la dextérité qui conviennent à cet exercice.

CHAPITRE XX.

De la Parade du Cercle entier.

PARER du Cercle, c'est former avec l'épée un moulinet pour écarter celle de l'adversaire, mais avec vîtesse & précipitation, en serrant la pointe bien soutenue, l'avant-bras plié, le coude en-dedans, l'épaule affaissée, le pommeau de même, la main à la hauteur du menton. Cette Parade exige que le corps & le poignet soient soutenus, beaucoup de souplesse dans l'avant-bras; d'où il résulte que la riposte qui demande une entiere fermeté sur les jambes, pour être vive, devient absolument imparable.

Mais il ne faut se servir de cette Parade que lorsque l'on a à faire à un férailleur*, & à un homme qui dirige des coups indignes de la noblesse des armes.

* Férailleur ou brétailleur, signifie un homme qui n'a jamais reçu de bons principes & qui n'a que la fanfaronnade en partage.

CHAPITRE XXI.

De la Parade de l'Octave entiere.

On tire le même avantage de la Parade de l'Octave entiere que de la Parade du cercle entier, pour se garantir d'être touché par des férailleurs.

Par un moulinet en-dehors des armes vif & serré, la pointe soutenue dans la droite ligne, le poignet un peu en-dehors, un petit coup sec; voilà tout ce qui peut s'opposer efficacement à tous les mauvais jeux qui pourroient se présenter, parce que de mauvais principes ne peuvent jamais avoir aucun succès contre les bons.

CHAPITRE XXII.

Du Double, pour déguiser le Contre de quarte.

Comme on a déja dit que le Contre de quarte étoit une des principales Parades dans les armes, il s'enfuit néceffairement que celui qui eft enfeigné par un bon Maître & qui tâche de le lui faire acquérir, a un très-grand avantage fur celui qui n'a pas eu les mêmes principes.

En fentant le tact de l'épée de l'adverfaire de quarte, c'eft un figne infaillible qu'il veut fe fervir du contre de quarte.

Il s'agit alors de mafquer fon jeu & de faire un tour & demi deffus les armes, en filant la pointe, & la foutenant imperceptiblement en avant & par gradation au corps de l'adverfaire, les ongles en haut, le coude un peu en-dehors, la tête bien droite & en-dedans.

La main à la hauteur de l'œil droit, fi on ne peut venir à fon but, parce que l'adverfaire aura paré le tour & demi par un contre de quarte & le fimple de tierce,

il faut se remettre en parade à la retraite ; tromper son contre de quarte & le simple, par un tour l'*une*, *deux* dans les armes, en filant la pointe sous son bras, pour tirer *une*, *deux*.

Si on ne peut parvenir à toucher l'adversaire, c'est qu'il aura paré le contre de quarte, puis le demi-cercle, ce qu'il s'agit de parer à la retraite.

Il faut sur-tout exécuter les mêmes Parades que l'on a vu faire au Maître, lorsqu'on se trouve avec d'autres dans les mêmes circonstances.

CHAPITRE XXIII.

Du Double, pour tromper le Contre de tierce.

LORSQUE l'on sent le tact de l'épée du Maître dessus les armes, c'est un signe qu'il veut se servir de son contre de tierce. Alors il faut tromper, faire un tour & demi dans les armes, en filant la pointe, en la soutenant imperceptiblement & par gradation à son corps, serrer près de son bras, ayant les ongles en haut, le coude en-dedans, l'épaule baissée, la main à la hauteur de l'œil gauche; & si dans cette position on ne peut parvenir à son but, c'est qu'il aura paré le Contre de tierce, puis le simple de quarte, qu'il faut parer à la retraite. Il faut aussi tromper le contre de tierce de l'adversaire, & le simple de quarte, en tirant un tour l'*une*, *deux* dessus les armes, & le remettant en défense.

CHAPITRE XXIV.

Du Coulé.

On appelle couler, lorsqu'on se trouve en mesure sur son adversaire; alors il faut glisser sur le foible de son épée, par un frottement vif & sensible, dans le tems qu'il oppose pour parer, puis dégager subtilement & tirer sur lui.

Ce Coulé est une des attaques les plus assurées, en ce qu'il détermine souvent l'ennemi d'aller à la Parade, tant par le simple que par le double; mais il ne doit s'exécuter qu'avec beaucoup de précision.

Coulé est encore de tenir toujours l'épée directement devant soi; serrer & couler en soutenant le corps & la pointe, pour filer de suite l'avant-bras.

Il y a deux Parades pour parer un coup droit dans les armes; & c'est d'elles que dérive le Coulé qui doit se faire aussi-tôt que l'adversaire s'oblige au coup droit.

Ces deux Parades sont le simple de quarte, en obligeant la côte supérieure, les ongles en haut, le coude en-dedans, l'é-

paule lâchée & la pointe bien soutenue.

La seconde de ces Parades & la plus certaine est le demi-contre de tierce, & il faut éviter soigneusement de se servir du simple, lorsque l'adversaire tire un coup droit.

Il s'agit maintenant d'enseigner à tromper le simple. On peut avoir à faire contre un homme qui s'en sert, mais il n'est jamais utile de s'en servir.

Il faut couler pour obliger l'adversaire à parer du talon de quarte dans les armes que l'on doit tromper, par un Coulé dégagé dessus les armes, en soutenant la pointe de l'épée avec précision, ayant les ongles en haut, le coude un peu en-dehors, l'épaule lâchée, la main à la hauteur de l'œil droit, & sur-tout une grande légéreté & une extrême délicatesse de main.

Si l'adversaire pare deux simples dans les armes, sur un Coulé d'*une*, *deux*, il faut se remettre en défense.

Il faut l'obliger à parer tierce par un Coulé dessus les armes, la pointe soutenue jusqu'à son coude & en lui faisant perdre l'épée qu'il tient par la tierce; puis il faut tirer un coup de seconde qui se pare par l'octave, & se remettre en parade à la retraite.

On trompe encore la tierce & l'octave par

un Coulé & la feinte feconde, & en fe remettant vivement en défenfe.

Il y a trois Parades pour parer un coup droit deffus les armes ; favoir, le fimple de tierce, en obligeant le talon de tierce ; la prime, lorfqu'on a à faire à un homme qui force le foible de l'épée ; le demi-contre de quarte, & qui eft la plus fûre de ces trois Parades.

Il faut tromper le fimple de tierce en coulant fur l'adverfaire, pour l'obliger à parer de fon talon de tierce, & fi-tôt que l'on fent le tact de fon épée dégagé, & s'il pare par le talon de quarte, il faut fe remettre en parade de quarte à la retraite.

On trompe encore fes deux fimples Coulés l'*une*, *deux* deffus les armes & l'on fe remet vivement en garde & en défenfe.

On a la même feinte que le Coulé dans les armes, par la feconde & la feinte feconde. Tout ceci demande, comme on voit, non feulement de la mémoire pour retenir les noms de ces différentes motions, mais encore une connoiffance exacte de leur méchanifme.

CHAPITRE XXV.

Du Coulé pour tromper le demi-Contre.

SI le Maître engageant son épée dans les armes, tire un coup droit, il faut parer le demi-contre de tierce & riposter du tact au tact.

S'il trompe le demi-contre de tierce par un Coulé, & dégagé dans les armes, il faut parer le demi-contre de tierce & le simple de quarte, & riposter du tact au tact.

Quand on parle ici du Maître, on entend toute autre personne instruite avec laquelle on pourroit faire des armes.

Supposant que l'adversaire trompe le demi-contre de tierce & le simple de quarte par un Coulé l'*une-deux* dessus les armes; dans ce cas il faut parer le demi-contre de tierce & le contre de quarte & riposter du tact au tact.

Si l'adversaire engage son épée dessus les armes, il tire un coup droit dessus les armes, en saisissant le foible avec son fort, lâché de la Parade de prime appellée autrefois *céder à la force*, il faut riposter du tact de prime.

S'il trompe la Parade de prime, par un Coulé & une seconde, il faut parer la prime & sous prime & riposter du tact au tact dessus prime.

S'il tire un coup droit avec légéreté & délicatesse, il faut parer le demi-Contre de quarte; s'il se releve, le poignet bas, la pointe haute, il faut jetter & tirer un Coupé sur pointe, & se remettre en garde & en défense.

S'il trompe (toujours l'adversaire) le demi-Contre de quarte par un Coulé dégagé dessus les armes, on pare le demi-contre de quarte & le simple de tierce, on riposte du tact au tact de tierce sur tierce, & on se remet en garde & en défense.

S'il trompe le demi-Contre de quarte & le simple de tierce par un Coulé l'*une*, *deux* dans les armes, il faut avoir soin de parer par un demi-contre de quarte & un contre de tierce, riposter du tact au tact de seconde & se remettre toujours prestement & vivement en garde & en défense.

CHA-

CHAPITRE XXVI.

Manière de tirer la Flanconnade.

On enseigne aux Adeptes à tirer la Flanconnade, pour ne leur rien laisser ignorer de ce qui concerne les armes; mais en la leur enseignant, on doit leur recommander sérieusement de ne pas s'en servir, qu'à la retraite, & que lorsque l'on a à faire à un homme qui se releve avec une garde tendue.

La Flanconnade n'est autre chose qu'un liement d'épée, en saisissant par le fort le foible de l'épée de l'adversaire, sans quitter la lame, baissant seulement un peu le poignet pour que la pointe arrive précisément sous l'aisselle, en maintenant la pointe bien serrée en-dedans du bras.

Mais la suite de la Flanconnade, c'est-à-dire sa feinte, est très-utile. Elle s'exécute en liant la lame de l'épée jusqu'au coude, la main à moitié tierce & quarte, mais en achevant le coup, il faut tourner le coude en-dedans, avoir les ongles en haut, la main à la hauteur de l'œil gauche.

Pour parer la Flanconnade, il ne faut pas

quitter l'épée de l'adversaire, faire obéir la pointe de la sienne par un fléchissement de poignet, & ramenant son épée du talon de quarte, riposter quarte sur quarte, & se remettre en garde & en défense.

Si on tire la même Flanconnade, on peut parer par un chemin plus court & plus facile. On peut tourner la main de tierce, ayant le poignet très-bas, pour filer la pointe sous l'aisselle de l'adversaire, en même tems qu'il s'alonge, mais il faut que la riposte ne fasse qu'un tems.

Si l'adversaire marque la feinte de Flanconnade, il faut parer le contre de tierce, riposter du tact au tact quarte dessus les armes, & se remettre en garde & en défense.

CHAPITRE XXVII.

Du Liement de l'Epée dans les Armes par un coup droit.

LE Liement dont il s'agit ici, est un engagement qui consiste à lier l'épée de son adversaire, en saisissant le foible de sa pointe avec le fort de l'épée qu'on lui oppose, & par la côte supérieure & une grande légéreté de main, sans quitter la lame, ayant toujours la pointe soutenue, la main à la hauteur de la garde, le coude en-dedans, l'épaule lâchée, il faut filer le long de la lame de l'adversaire, le bras souple & plié pour tirer un coup droit.

Il faut faire d'autant plus d'attention à ce que l'on va dire, qu'il s'agit d'enseigner à combattre une garde tendue, la pointe de l'épée devant l'estomac; observant néanmoins qu'on ne peut se servir du Liement d'épée que sur un homme qui a une garde tendue, & non sur celui qui a une garde réguliere.

Si le Maître ou l'adversaire engage son épée dans les armes, en tendant le bras,

& que l'on voie qu'il est ferme, avec cette garde tendue, garde très-dangereuse pour celui qui s'en sert, il faut lui faire un Liement d'épée par un coup droit, en saisissant son foible avec le fort, on touchera infailliblement.

Si quand on fait ce Liement l'adversaire en fait échapper l'épée, il faut parer aussi-tôt tierce & riposter du tact au tact de seconde & se remettre en garde & en défense.

Si l'adversaire engage son épée dessus les armes ayant la même garde, il fait son liement d'épée par un coup droit dessus les armes, le poignet restant en quarte & dans la garde régulière, la pointe soutenue; mais si l'on perd son épée dans le Liement, il faut aussi-tôt parer du talon de quarte, riposter du tact au tact, & se remettre en garde & en défense.

Si l'adversaire engage son épée dessus les armes, il faut lui faire un Liement d'épée par le demi-cercle, en saisissant bien son foible par le fort, la côte supérieure, les ongles en haut, le coude en-dedans, l'épaule lâchée, la main à la hauteur du menton, la pointe bien soutenue.

Si l'adversaire fait perdre son épée du demi-cercle dans le Liement d'épée, il faut pa-

ter du talon de quarte, riposter du tact au tact, & le remettre en garde & en défense.

S'il engage son épée dans les armes, il faut lier, faire un Liement d'épée par l'octave, en saisissant son foible avec le fort, le poignet un peu en-dehors, le coude de même, la pointe soutenüe & tirer l'octave, s'il fait perdre son épée dans le Liement d'octave, il faut parer tierce, riposter tierce sur tierce, & se remettre en garde & en défense.

Comme ces quatre coups d'épée ne se tirent que sur un homme qui a la garde tendue, il seroit d'autant plus inutile de montrer ici à parer ces quatre Liemens d'épée, que ceux auxquels nous destinons cet ouvrage en ont une réguliere.

CHAPITRE XXVIII.

Du Battement d'Épée.

On appelle battre l'Épée, frapper du fort de la côte supérieure le foible de celle de l'adversaire, tant pour détourner la pointe que pour pouvoir le toucher.

Dès que l'on voit que l'ennemi a le bras tendu ou qu'il ne s'ébranle pas sur un appel du pied droit, il faut battre le foible de son épée par un coup ferme & sec, en prenant garde toutefois d'en être prévenu au moment de l'exécution du battement ; car l'ennemi qui a de l'adresse, de l'attention & de la vitesse, peut surprendre par un dégagement, mais on ne doit pas s'en servir, sans prévenir la surprise, chose très-nécessaire à prévoir avant de former aucun projet sur tous les coups d'épée d'attaques.

Si on a fait, par exemple, un appel du pied, pour tâcher d'ébranler l'adversaire & qu'on voie qu'il résiste, il faut faire un Battement d'Épée étant engagé dessus les armes, en passant l'épée dans les armes & tirer droit.

Si l'on sent qu'il serre l'épée par son talon de quarte, on peut faire un Battement d'Épée & couper sur pointe ; mais s'il fait un mouvement, il faut se remettre en garde & en défense.

Etant également engagé dessus les armes & dans les armes, il faut faire un Battement d'Épée & tirer droit. Si on ne trouve pas son épée dans le battement, il faut parer quarte, riposter du tact au tact, & se remettre en garde & en défense.

CHAPITRE XXIX.

Du Froissement sur le passement d'Epée.

LORSQUE le Maître ou l'adversaire passe l'épée dans les armes le bras tendu, on doit profiter de ce moment pour froisser, en tournant la main de demi-tierce & de demi-quarte, pour chasser son épée avec fermeté, par un coup sec & pour la déranger de la ligne. Aussi-tôt que l'on a froissé, il faut s'assurer de l'épée de l'adversaire, sans quitter sa lame, & tirer vivement au corps, & se remettre en défense & en garde, prenant garde sur-tout qu'il ne dégage dessus les armes.

On répéte ici & l'on doit s'en souvenir, qu'en passant l'épée dans les armes il faut prendre garde que l'adversaire ne fasse perdre son épée pour tromper le froissement, que l'on doit parer par la Parade de tierce, & riposter de même, & se remettre en garde & en défense.

CHAPITRE XXX.

Du coup de la Feinte de Flanconnade sur les Passemens d'épée dans les Armes.

Si on engage l'épée dans les armes, il faut faire, sur l'objet énoncé au titre de ce Chapitre, une Feinte de Flanconnade, tirer droit, & se remettre en garde & en défense.

 Ces deux coups d'épée s'exécutent avec plus d'aisance, lorsque l'ennemi serre la mesure, en changeant son épée & la garde tendue.

CHAPITRE XXXI.

Maniere de tirer toute Feinte en riposte.

TIRER à toute feinte en riposte, c'est avoir à faire à un Ecolier qui souffre l'attaque & qui riposte tous les coups d'épée indistinctement que son adversaire veut lui tirer, soit de racrot ou en parant juste. On ne doit jamais rester, quand on a à parer; mais on le doit faire sans s'alonger & prolongeant le corps, pour y filer la pointe en le jettant de la main, & tendant le jarret gauche, le bras gauche tombe dans sa seconde position; & l'on fait un appel du pied droit au moment de la riposte du tact au tact, comme on va l'expliquer.

Si l'on convient de souffrir l'attaque de son adversaire, si-tôt qu'on aura paré contre lui, il faut riposter du tact au tact, en prolongeant le corps; par-là on acquiert beaucoup de fermeté dans les Parades.

Si l'adversaire tire un coup droit dans les armes, il faut parer le demi-contre de tierce & riposter de même.

S'il marque l'*une*, *deux* deſſus les armes, il faut parer le contre de quarte & ripoſter, & ainſi de tous les coups qu'il peut tirer.

C'eſt là le ſeul moyen de s'affermir dans ſes Parades & dans ſes ripoſtes. Il faut ſurtout reſter ſur le même eſpace de terrein où l'on a ſouffert l'attaque ; avoir le point de vue fixe & beaucoup de fermeté ; ne ſe point déranger un ſeul inſtant de ſes attitudes, & ſoutenir principalement la pointe de l'épée ſur l'eſtomac de l'adverſaire.

Lorſque le maître ſouffre l'attaque & la laiſſe à la diſpoſition de l'Ecolier, celui-ci doit fixer le point de vue, bien regarder comment le Maître tourne ſon poignet, pour parer, afin de le tromper auſſi-tôt. Il faut ſe hazarder d'être pris au piege & décider ſes coups, compter beaucoup ſur ſa vivacité, férailler le moins qu'il eſt poſſible, & ſe relever avec aiſance, dans ſes à plombs de retraite.

CHAPITRE XXXII.

Des Temps marqués.

Engager son adversaire à tirer, sur l'occasion qu'on lui donne par un appel du pied droit, en quittant sa lame d'environ quatre doigts du côté où l'on est engagé, c'est ce qui s'appelle marquer un tems, & qui se marque de pied ferme, en marchant si l'on sent que l'adversaire tire sur tous les mouvemens qu'on lui fait.

Tout ceci ne peut se démontrer que par des exemples qui mettent l'adepte dans le cas de profiter de ce qu'on lui enseigne, & c'est ce que nous allons faire, en suivant les principes que d'autres avant nous ont déja enseignés, mais où les connoisseurs reconnoîtront néanmoins des différences notables.

Engagé l'épée dans les armes, il faut marquer un tems de quarte; & si l'adversaire tire droit sur votre tems, il faut parer quart, du tact au tact & riposter, puis se remettre en garde & en défense.

Il en doit être ainsi de tous le coups d'épée appartenans au simple, où l'on peut marquer un tems.

Si l'adversaire engage son épée dans les armes, il marque un tems ; pour lors il faut tirer dans le tems, en s'assurant de soi-même & ne pas quitter sur-tout ses à plombs.

Si l'adversaire pare le tems de quarte, il faut parer une riposte de quarte à la retraite & profiter de la riposte.

S'il engage son épée dessus les armes, il marque un tems, il faut alors s'affermir dans son alonge & s'assurer de toucher par sa précision & sa vivacité.

S'il pare le tems de tierce, il faut parer sa riposte de tierce à la retraite.

CHAPITRE XXXIII.

De la Reprife de Main.

On appelle Reprife de Main, l'inftant où l'adverfaire part & que l'épée fe trouve fort contre fort. Alors il faut dérober la pointe par un petit mouvement du poignet, & la plonger au corps.

En fe remettant en garde, il faut le faire en un feul tems, quoiqu'il y ait différens mouvemens qui doivent être réunis en un feul.

Ce coup, qui ne devient poffible que par la vîteffe, eft une efpece de coup de tems, comme il fe verra clairement par ce que nous allons dire.

Si l'on tire un dégagement deffus les armes à fond, & fi l'adverfaire pare tierce fans profiter de la ripofte, il faut faire la reprife de main étant alongé ; obfervant néanmoins que l'avant-bras doit fe rendre flexible pour dérober l'épée, afin de rendre la reprife de feconde.

Auffi-tôt le coup lâché, il faut fe remettre

en garde & en défense, en obligeant la côte supérieure, pour tirer un grand coup droit dans les armes, lorsque l'on est en à plomb de retraite.

Il faut tirer alors un dégagement dans les armes, si l'adversaire pare foiblement, sans riposter; faire la reprise de main en dérobant le coup de quarte, avec opposition du fort plus que la quarte ordinaire; puis se remettant en garde & en défense, tirer un coup droit.

Il faut marquer l'*une*, *deux* dessus les armes, si l'adversaire pare le contre de quarte, au dernier mouvement, sans riposter pour donner la retraite, en jettant un coupé sur pointe. Alors il faut s'assurer de sa lame, en faisant une petite retraite de la tête de 3 à 4 pouces en arriere. Lorsque l'adversaire leve son avant-bras pour jetter un coupé sur pointe, il faut faire la Reprise de Main en quarte, & se remettre en garde, en obligeant le fer. Si on a l'épée de son adversaire devant soi, il faut tirer légérement un coup droit.

Ainsi lorsqu'on a à faire à un homme qui n'a aucune riposte solide, il faut mettre la Reprise de Main en exécution.

CHAPITRE XXXIV.

Du Tems certain.

Le Tems certain se tire de pied ferme, ou prend le tems sur tous les coups d'épée quelconques qu'il y a dans l'attaque, lorsque l'on quitte la ligne du corps.

Ce mot tems signifie prendre le défaut du mouvement d'un adversaire de pied ferme, ou de profiter des courts instans où l'on voit quitter son épée, pour tirer sur l'endroit qui se découvre. La signification de ce mot est consacrée par l'usage, & conséquemment il faut que tous ceux qui traitent des armes s'en servent dans le même sens, parce que ce qui est de principe est inaltérable.

Nous trouvons qu'il est très-dangereux de mettre le tems en exécution, par la raison qu'il produit souvent des coups fourrés & qui sont sujets à de grandes contestations; mais il y a des momens où l'on peut s'en servir : savoir, lorsque l'on a à

faire à un homme qui n'a ni à plomb, ni fermeté, ni ligne.

Pour exécuter le tems, il faut s'assurer de sa garde, l'avant-bras doit être flexible & libre, le coup d'œil fixe & assuré. Il faut encore faire attention à tous les mouvemens que le Maître ou l'adversaire fait, & se préparer à les saisir vivement toutes les fois qu'il perdra la ligne du corps, qu'il fera de faux mouvemens & qu'il marquera ses attaques du bras & de l'épaule.

Si l'adversaire tire l'*une*, *deux* dans les armes, la pointe hors de la ligne du teton, il faut tirer le coup de tems avec précision, effacer l'épaule gauche, pour ne pas être touché, ce qui produit un coup fourré, & feroit un tems très-désavantageux.

Si l'adversaire tire l'*une*, *deux* dessus les armes, il faut bien saisir la derniere feinte, pour tirer un coup de tems avec assurance, & c'est le coup le moins périlleux qu'il y ait dans les armes, puis il faut se remettre en garde & en défense.

Si l'adversaire tire l'*une*, *deux*, *trois* dans les armes, en faisant travailler son bras & son épaule droite, la pointe hors de la ligne du corps, il faut prendre aussi-tôt son tems au dernier mouvement, pour s'assurer mieux

du défaut de sa ligne. Il faut sur-tout se garantir d'être touché à l'épaule gauche, car le coup de tems ne seroit pas jugé bon; on se remet ensuite en garde & en défense.

On peut lâcher l'épaule gauche un peu en arriere pour se garantir du coup fourré.

Si l'adversaire tire l'*une*, *deux*, *trois* dessus les armes, tire le tems sur sa derniere feinte, il faut se remettre en garde & en défense.

S'il fait un tour & demi, ou contre dégagé dessus les armes, pour tromper le contre de quarte, il faut bien saisir son deuxieme mouvement, pour tirer aussi-tôt le coup de tems, & se remettre en garde & en défense.

S'il fait un tour l'*une*, *deux* dans les armes, il faut prendre le tems au dernier mouvement de l'*une*, *deux*, & se remettre en garde & en défense.

Si de même, il tire un tour l'*une*, *deux* dessus les armes, il faut prendre aussi-tôt le coup de tems au dernier mouvement, puis se remettre en garde & en défense.

De sorte que toutes les fois que l'on a à faire à un homme qui n'a pas la ligne du corps, ni de fermeté sur les jambes,

on peut prendre le tems fur toutes fes attaques, pourvu qu'on fe garantiffe d'être touché. Il ne faut, dans ces occafions, jamais faifir le tems que deffus les armes, parce qu'on ne rifque pas d'être touché à l'épaule gauche.

CHAPITRE XXXV.

Du Tems sur les Engagemens d'Epée.

Si l'adversaire engage l'épée dessus les armes par un appel du pied, la pointe hors de la ligne, il faut tirer le tems par un coup droit sur son passement d'épée, & se remettre en garde & en défense.

S'il engage son épée dessus les armes, en forçant votre épée par le fort de la sienne, il faut dégager dans les armes sur son passement d'épée, par le tems, puis se remettre en garde & en défense.

S'il engage son épée dans les armes en forçant votre épée par le fort de la sienne, il faut dégager, tirer sur le tems, & se remettre en garde & en défense.

S'il engage son épée dessus les armes, en forçant votre épée par le fort de la sienne & pare tierce sur votre tems, il faut marquer & tromper la parade de tierce par l'*une*, *deux*, sous son passement d'épée, & se remettre en garde & en défense.

S'il engage son épée dans les armes en

forçant votre épée par le fort de la sienne, il pare quarte sur votre tems; alors il faut marquer & tromper la Parade de quarte par le tems *l'une, deux* sur son passement d'épée, & se remettre en garde & en défense.

Enfin l'adversaire engageant son épée dessus les armes, il faut prendre le tems par la feinte seconde sur son passement d'épée, & se remettre en garde & en défense.

CHAPITRE XXXVI.

De la Mesure.

SE trouver à portée de pouvoir toucher l'ennemi dans l'alongement du pied ferme, c'est être en mesure avec lui.

On entre en mesure, lorsqu'on avance sur lui à petit pas & qu'on l'approche assez pour lui porter la botte ou la recevoir de lui; ce petit pas ne doit être que de la longueur du pied.

Quand on a assez reculé pour ne pouvoir être atteint d'un coup à fond, c'est être hors de mesure.

On rompt ordinairement la mesure pour deux raisons; la premiere lorsqu'on n'est pas sûr de sa parade, & la deuxieme pour attirer l'adversaire lorsqu'on est sûr de parer.

La juste mesure pour tirer du pied ferme, est en supposant l'épée ou les fleurets d'égale longueur, lorsque le foible se trouve engagé à quatre pouces de la coquille du fort de la lame de l'adversaire.

C'est là la regle pour connoître si l'on est hors de mesure, & lorsque sans avancer

l'avant-bras, la pointe de l'épée ne peut approcher de la garde de l'adverfaire.

En telle circonftance que ce foit, il ne faut jamais entrer en mefure, fans être prêt à parer.

Lorfqu'on eft en mefure, il faut faire grande attention aux mouvemens de l'adverfaire, principalement à ceux du poignet, pour être prêt à la parade.

Telle eft la connoiffance que l'on doit avoir de la mefure & qui fait un des principaux fondemens des armes, & qui ne peuvent être que le fruit d'une grande pratique & d'une longue expérience; car favoir entrer en mefure ou en fortir à propos, c'eft avoir de très-grands avantages fur fon ennemi. Dans le premier cas on fe rend fouvent maître de fon épée, & dans le fecond on rend toutes fes attaques infructueufes & inutiles pour lui.

CHAPITRE XXXVII.

Du Coup d'Arrêt.

Le Coup d'Arrêt est ainsi appellé, parce qu'il s'agit d'arrêter en effet, lorsqu'étant hors de portée d'atteindre le corps de l'adversaire, on doit courir sur lui.

Ce coup pris par le simple en apparence est sans contredit le fait d'armes le plus difficile & le plus beau. Lorsqu'on le prend au pied levé de l'adversaire, sans être touché, avec précision, c'est avoir acquis toute l'adresse & toute la science de l'art.

Les personnes qui ont reçu de bons principes & que l'on a stylées à combattre toutes sortes de mauvais jeux, peuvent tirer de grands avantages du Coup d'Arrêt; surtout si elles ont à faire à des adversaires qui ont été mal instruits & qui négligent sur-tout leurs à plombs; car pour attaquer leur ennemi il faut qu'ils soient hors de mesure, pour éviter d'être écrasés des coups de bouton qu'ils ne peuvent éviter étant en mesure.

Le Coup d'Arrêt se tire indistinctement sur

sur tous les coups d'épée que nous avons dans l'art des Armes.

Si l'adversaire est engagé de huit pouces de votre coquille, pour vous atteindre il doit s'alonger avec précipitation, en perdant les à plombs, la fermeté, le parfait équilibre & la souplesse.

Si l'adversaire marque l'*une*, *deux* dans les armes, sans ligne directe, il faut tirer le Coup d'Arrêt au pied levé, en obligeant les ongles en haut, le fort de l'épée opposée, le coude en-dedans, l'épaule bien lâchée, le corps bien effacé, ferme dessus les hanches, & tirer droit au teton.

Si l'adversaire marque *une*, *deux*, *trois* dessus les armes, il faut tirer le coup d'arrêt au pied levé & se remettre vivement en garde.

Si l'adversaire fait un battement d'épée dans les armes, étant engagé dessus les armes, il faut repasser aussi-tôt la pointe de l'épée dessus les armes pour la lui faire perdre dans son battement; puis tirer le coup d'arrêt dessus les armes par un coup droit.

Si l'adversaire fait un battement d'épée en courant dans les armes, il faut attendre que son battement soit fait & forcer un tant soit peu son épée. S'il fait un coupé dessus

K

pointe, il faut tirer le Coup d'Arrêt sur son coupé.

S'il coure sur vous en marquant plusieurs feintes, la pointe basse, il faut tirer le Coup d'Arrêt.

Comme on a déja dit qu'on pouvoit tirer le Coup d'Arrêt, sur tous les coups d'épée d'attaque, en marchant, sans en excepter aucune, il est essentiel de prendre garde d'être touché dans le tems que l'adversaire tire, car on seroit jugé ne pas tirer avec dessein.

CHAPITRE XXXVIII.

Du demi-Coup.

FEINDRE de tirer un coup à fond sur la partie du corps que l'adversaire laisse à découvert, c'est ce que l'on appelle marquer le demi-Coup ou tenter l'épée.

On se sert encore avantageusement du demi-Coup contre ceux qui sont lents à parer.

Supposant qu'un adversaire vous donne un grand jour, une belle occasion, une favorable circonstance en quarte, il faut marquer un demi-Coup, par un dégagement dans les armes, en ne tirant qu'à six pouces du corps, au lieu de tirer à fond ; s'il va à la parade, il faut dégager vivement de la pointe sans souffrir qu'il touche votre lame, puis se remettre en garde & en défense.

Si l'adversaire donne un grand jour dessus les armes, il faut marquer un demi-Coup par un dégagement dessus les armes; s'il va à la parade de tierce, il faut repasser aussi-tôt l'épée dans les armes, & se remettre en garde & en défense.

S'il donne un grand jour deſſus les armes, il faut faire un dégagement deſſus les armes, par un demi-Coup; & s'il pare fort lentement, il faut tirer un coup de ſeconde, & ſe remettre en garde & en défenſe.

CHAPITRE XXXIX.

De la petite Marche triplée.

CETTE marche est une des plus violentes attaques qu'il y ait dans les armes, & demande par conséquent toute l'attention, toute l'agilité & la dextérité possible.

Pour l'exécuter il faut que le corps ait tous ses à plombs & être maître de son avant-bras & de sa pointe.

Cette marche ne peut être exécutée que lorsqu'on a affaire à un homme qui présente bien le foible de son épée : à garde tendue, il faut être engagé de douze à quatorze pouces de sa coquille.

On fait cette marche en serrant avec précision & fermeté dessus les jambes & les hanches, par quatre ou cinq petits pas d'un pouce & demi, en faisant chaque appel du pied droit, sans le lever d'un pouce de terre, en conservant toujours la distance de la garde ; mais il faut sur-tout avoir beaucoup de vivacité & de rapidité dans les quatre ou cinq pas que nous venons de dire. Et

si l'on veut être sûr de ses à plombs, il ne faut jamais déployer les deux jarrets, ni remuer le corps, la hanche, ni la tête, il ne faut uniquement faire travailler que la pointe & l'avant-bras & sur-tout être sûr du point de vue.

On suppose, par exemple, que l'adversaire se tient en garde, contre toutes les regles, le bras tendu, il faut alors engager votre épée dans les armes de la distance de votre pointe à sa coquille de quatorze pouces; faire un liement d'épée, par un coup droit dans les armes, en saisissant le foible de son épée par le fort de la vôtre, en opposant la côte supérieure, les ongles en haut, le coude bien dedans, lorsque vous avez le foible de son épée, il faut marcher avec précipitation, la pointe bien soutenue devant son teton, puis l'ayant ébranlé par vos quatre ou cinq pas avant, en frappant un appel, étant arrivé en distance de l'alongement, il faut achever le grand coup d'épée droit, & se remettre en garde.

On peut être pris dans les armes par un grand coup d'arrêt, en vous faisant perdre l'épée dans votre liement d'épée, en triplant.

Alors il faut faire la même chose; il faut

tripler la marche, & si l'on ne trouve pas l'épée de l'adversaire dans la marche triplée, il faut parer tierce vivement & riposter tierce sur tierce, & se remettre en garde.

Engagé l'épée dans les armes, il faut faire le liement d'épée, en faisant votre marche triplée dessus les armes & tirer un coup droit. Si on ne trouve pas l'épée de l'adversaire dans le liement, il faut parer quarte & riposter du tact au tact.

Engagé l'épée dessus les armes, il faut faire un liement d'épée, par le demi-cercle, & par la marche triplée, & si-tôt qu'on est arrivé à la portée de l'alonge il faut tirer le coup d'épée. Si on ne trouve pas l'épée du demi-cercle, il faut parer quarte & riposter du tact au tact.

Engagé l'épée dans les armes, on doit faire le liement d'épée en octave par la marche triplée. Il faut bien obliger votre talon, & si vous ne trouvez pas l'épée de l'adversaire, il faut parer tierce & riposter seconde par le tact au tact.

Engagé l'épée dans les armes, il faut faire la marche triplée, en faisant un coulé dessus les armes, pour obliger l'adversaire à parer tierce. Du moment qu'il

veut parer tierce il faut tirer un coup de seconde, avec beaucoup de célérité, & se remettre en garde.

On doit répéter la même chose en triplant par un coup dessus les armes ; si-tôt que l'adversaire s'oblige à l'octave sur le coup de seconde, il faut marquer feinte de seconde, quarte dessus les armes, & se remettre en garde.

Engagé l'épée dessus les armes, si-tôt que l'adversaire passe l'épée, il faut tripler la marche sur son passement, froisser son épée en triplant, & tirer un grand coup droit. Si on ne trouve pas son épée, il faut parer tierce, & riposter du tact au tact.

Engagé l'épée dessus les armes, si-tôt que l'adversaire passe l'épée dans les armes, il faut tripler la marche sur son passement, marquer feinte de Flanconnade, tirer droit, & se remettre en garde.

CHAPITRE XL.

De la maniere de gagner le soutien du corps par l'attaque & la retraite sur les Engagemens dans les Armes & dessus les Armes.

Il faut se mettre parfaitement en garde, ayant l'avant-bras bien souple & bien flexible, prendre fixement le point de vue, pour saisir aussi-tôt que l'adversaire cherche à joindre votre épée, soit dans les armes ou dessus les armes, & pour la lui faire perdre, en repassant aussi-tôt votre épée du côté opposé à celui où il engage son épée, puis saisir le moment qu'il joint votre épée, en filant la pointe avec précision.

Si l'adversaire engage son épée dessus les armes, il faut aussi-tôt engager dans les Armes au moment qu'il se dispose à joindre votre épée, & rester un peu au corps pour examiner si on a exécuté ses projets avec justesse, puis se remettre aussi-tôt en garde, en parant quarte, & riposter quarte.

Lorsqu'il engage son épée dans les Armes & veut joindre votre épée, il faut dégager

aussi-tôt dessus les armes, observer & prendre garde qu'il ne puisse trouver votre épée dessus son engagement. Le coup étant bien ajusté, il faut examiner ses positions, se remettre en garde, parer tierce & riposter tierce sur tierce.

Si l'adversaire engage son épée dessus les armes sur son passement d'épée dessus les armes, il faut marquer aussi-tôt *une*, *deux* dessus les armes, se remettre en garde, parer tierce & riposter.

Si l'adversaire engage son épée dans les armes sur son engagement, il faut marquer l'*une*, *deux* dans les armes, ensuite en se remettant en garde, il faut parer quarte & riposter.

Egalement si l'adversaire engage son épée dans les armes, il faut marquer l'*une*, *deux*, *trois*, connu sous le nom de la double feinte dessus les armes, pour tromper la tierce & la quarte, en se remettant en garde, parer tierce & riposter.

Egalement si l'adversaire engage son épée dessus les armes, il faut marquer l'*une*, *deux*, *trois*, connu sous le nom de la double feinte dans les armes, pour tromper la quarte & la tierce, en se remettant en garde, parer quarte & riposter.

S'il engage son épée dessus les armes sur

son dégagement, on fait un tour & demi d'épée pour tromper son contre de tierce, il faut se remettre en garde, parer quarte & riposter quarte.

S'il engage son épée dans les armes, en doublant le dégagement pour tromper son contre de quarte, il faut parer tierce & riposter tierce sur tierce.

Voilà ce qui perfectionne un adepte & le fait parvenir à un degré de perfection requise. Lorsqu'il a exécuté cette leçon ponctuellement & suivant les principes enseignés, il peut se flatter de savoir quelque chose ; mais il faut au moins quinze jours pour apprendre à s'en acquitter avec célérité & précision.

CHAPITRE XLI.

Facultés des Armes.

CES facultés consistent dans *le sentiment d'épée, le coup d'œil, le jugement, la vitesse & la précision*, cinq facultés absolument nécessaires pour se perfectionner dans les armes & pour en tirer les avantages nécessaires à sa propre sécurité.

Ces facultés dépendent les unes de la nature, les autres de l'exercice & de l'art; mais liées comme elles doivent essentiellement l'être, elles conduisent nécessairement à la perfection.

Le sentiment d'épée sert à connoître par la jonction des lames, la position où l'on se trouve avec son ennemi; & comme on ne peut juger de l'intention que par le jeu & le tact, on sent de quelle utilité est cette premiere faculté.

La seconde qui est le coup d'œil, est d'autant plus nécessaire, qu'on ne peut sans elle distinguer aussi prestement qu'il est nécessaire les projets de l'ennemi & ses desseins dans son jeu.

Le jugement, troisieme faculté essentielle, l'est d'autant plus, que c'est d'après elle que se déterminent les opérations offensives & les défenses que l'on doit leur opposer.

La vitesse, qui est la quatrieme des facultés absolument nécessaires, sert à exécuter avec promptitude & célérité ce que le jugement nous dicte dans un cas urgent, & où il ne s'agit de rien moins que de notre conservation, en ménageant, s'il est possible, celle de l'individu contre lequel nous avons à faire.

La précision, qui est la cinquieme, nous apprend à ménager toutes les parties de l'exécution qui rassemble toutes ces parties en une seule & ce qui prouve que ce n'est pas sans raison que dès nos premieres leçons nous avons recommandé l'ensemble, comme une des parties les plus essentielles dans les armes.

Pour reprendre les choses avec ordre & ne rien laisser desirer à nos lecteurs, nous dirons qu'il est dans les armes un jeu sensible & un insensible. Que le jeu sensible se fait tant de pied ferme qu'en marchant, lorsque les lames se joignent. Le jeu insensible au contraire ne se marque jamais,

quand on a à faire à un homme qui a quelque connoiſſance que hors la meſure, pour ne pas être ſurpris. Le ſentiment d'épée eſt ſi eſſentiel que nous ne pouvons juger nous-mêmes que par lui de la poſition où nous ſommes. Sans le ſecours des yeux & par le ſeul tact, nous diſtinguons ſi, par la jonction des lames nous ſommes engagés plutôt au-dedans qu'au-deſſus, ou plutôt au-deſſus qu'au-dedans des armes; ce qu'il eſt abſolument eſſentiel de connoître pour mettre les principes qu'on a reçus en exécution. Ce tact léger d'un engagement ſimple, d'un croiſement ou d'un coulement d'épée, nous prévient quand l'adverſaire dégage, quand il détache une botte, ou qu'il fait d'autres attaques.

Pour rendre le ſentiment d'épée délicat, il faut qu'il nous prévienne que l'adverſaire force notre épée; car s'il la quitte ou fait un coulement, ſans que nous nous en appercevions diſtinctement, nous n'avons plus la délicateſſe du tact requiſe. Obligé d'appuyer fortement ſur ſon épée, pour être aſſuré de la joindre, c'eſt avoir, pour ainſi dire, la main inſenſible, car forcer au dégagement, ou à ceder ſa pointe en fatiguant ſon bras, c'eſt un défaut qui vient de la

mauvaife habitude de tenir fon épée trop ferrée dans la main, au lieu de ne la ferrer qu'au moment de l'action, ce que nous avons expreffément recommandé dès nos premieres leçons, & ce que l'on ne doit jamais oublier dans aucune circonftance qui fe préfente de mettre l'épée à la main.

Le coup d'œil fin diftingue toutes les vues & les coups que l'ennemi veut nous porter & les diftingue dans un inftant qui eft plus fubtil & plus prompt qu'un éclair. Il faut pour pouvoir profiter de cet avantage cinq chofes principales : 1°. Que le coup d'œil foit vif, foit jufte & foit précis : 2°. Que le jugement décide & dans le même inftant l'endroit où l'on doit toucher : 3°. Il faut beaucoup de fûreté dans la main pour exécuter ce que le jugement dicte dans ce moment : 4°. Si l'on ajoute la vîteffe à toutes ces facultés, on eft prefqu'affuré de triompher : 5°. Que tous les mouvemens de ces actions n'en faffent pour ainfi dire qu'un par leur enfemble.

Du défaut de perfpicacité & de jufteffe dans le coup d'œil procéde un grand inconvénient, car il arrive par là ou que l'on manque de partir quand il le faut, ou que l'on part avant le tems convenable, pour

toucher, parce que d'après un mauvais jugement tout ce que l'on fait ne peut être que nuisible, sans un heureux hazard, sur lequel on ne doit jamais compter.

Le jugement qui rend l'homme capable de réflexion dans toutes les actions de la vie, a deux parties particulieres par lesquelles il la dirige dans les armes. L'enseignement lui donne la spéculation par laquelle il compasse, il arrange, il dispose; la pratique lui donne l'expérience suivant laquelle il juge de tout ce qu'il doit employer pour parvenir au but qu'il se propose.

Dans l'une, le jugement embrasse les causes & les effets; dans l'autre, il sert à prévenir les desseins & les mouvemens de l'ennemi.

Le jugement en réglant la volonté, préside à toutes ses opérations; c'est lui qui décidant nos actions, les dirige & les caractérise sur-tout dans les armes dont il peut être considéré comme l'ame.

Aucune des facultés de l'ame ne veut être obéie avec plus de vîtesse & de promptitude que le jugement, & dans l'art des armes l'exercice perfectionnant la nature, elle décide la vîtesse sans laquelle on ne peut espérer aucun succès.

Que l'on ne s'imagine pas néanmoins que la vîtesse soit la turbulence & la précipitation.

La premiere suit le dictamen du jugement; les secondes agissent avant de l'avoir écouté, de l'avoir entendu. L'une suit son plan avec sagesse & va à son but; l'autre s'en éloigne & méprise ses conseils. La vîtesse est d'autant plus nécessaire que sans elle le coup d'œil devient inutile, parce qu'elle le doit suivre immédiatement, ou l'avantage qui en résulte est perdu.

De-là suit que la flexibilité dans les membres est nécessaire, car il ne peut y avoir de vîtesse sans elle; non plus qu'on ne pourroit faire exécuter les évolutions militaires à un paysan la premiere fois qu'il paroît sous les armes.

Mais il faut encore joindre à la vîtesse la sûreté de la main, qui donne la précision, & que l'on n'acquiert que par l'exercice & dont on sent d'autant plus la nécessité, qu'après l'avoir discontinuée pendant quelque temps, on sent, lorsqu'on recommence à faire des armes, que les mouvemens sont durs, la main moins réglée & que la vîtesse ne s'exécute qu'avec effort.

CHAPITRE XLII.

Des Gauchers, &c.

C'EST une erreur de penser que les gauchers ont plus d'avantage dans les armes que les droitiers. Ils n'ont pas plus de coups & de parades les uns que les autres. Toute la différence est que les gauchers exécutent souvent avec moins d'adresse quantité de coups d'armes que les droitiers. D'ailleurs ils exécutent dans leurs assauts tous les coups dont nous avons parlé ; & la seule différence que l'on croit appercevoir entre les uns & les autres, vient de ce que les droitiers ont plus rarement à faire avec les gauchers que ceux-ci avec les droitiers. C'est la raison pour laquelle le droitier se trouve plus embarrassé au commencement d'un assaut; mais pour le peu qu'il se soit exercé contre un gaucher, il connoît bien-tôt le fort ou le foible de son jeu.

D'un gaucher à un gaucher ce sont nécessairement les mêmes coups & les mêmes Parades que de droitier à droitier ; cependant les gauchers sont plus déconcertés dans

leurs affauts que les droitiers, lorfqu'ils tirent enfemble pour la premiere fois.

Lorfqu'on doit faire contre un gaucher, il eft effentiel d'être toujours engagé deffus les armes, pour ne pas être défarmé par un coup fec du fort du tranchant de fa lame, que les gauchers paroiffent avoir de plus en main, parce qu'ils ont le plus fouvent à faire à un droitier.

Il faut avoir foin lorfque l'on fait affaut avec un gaucher, de fe fervir du contre de quarte, du demi-cercle, & du demi-contre de quarte pour parer fon coup droit deffus les armes, & ripofter du tact au tact, en-dehors de fes armes. A la retraite il faut fe fervir de la Parade du demi-cercle, ou de l'octave dans les attaques que l'on fait. Il faut fur-tout tirer fouvent le coup droit deffus les armes, & jamais dans les armes. Les dégagemens font très-utiles pour un homme qui file bien la pointe de fon épée.

CHAPITRE XLIII.

De l'Affaut.

On appelle, l'exécution des principes qu'on a reçus avec la même attention que si, au lieu du fleuret on avoit l'épée à la main, faire affaut.

L'affaut est la véritable représentation d'un combat bien soutenu de part & d'autre.

Il faut sur-tout avoir soin lorsqu'on fait affaut de ne quitter aucun à plomb que l'on ait touché ou non touché. Il faut toujours s'assurer de l'estomac de l'adversaire & de sa retraite propre.

On voit souvent des ferailleurs qui ayant eu le bonheur de toucher un léger coup, cherchent à faire voir aux spectateurs qu'ils savent tirer des armes, & se dérangent de leurs à plombs, mais il arrive aussi que se trouvant malheureusement dans un combat sérieux, ils donnent ce léger coup d'épée & qu'étant dans l'habitude de ne jamais assurer leur retraite, ils baissent leur pointe. Alors l'ennemi qui est encore en force en Profite, & trouvant l'occasion favorable d'a-

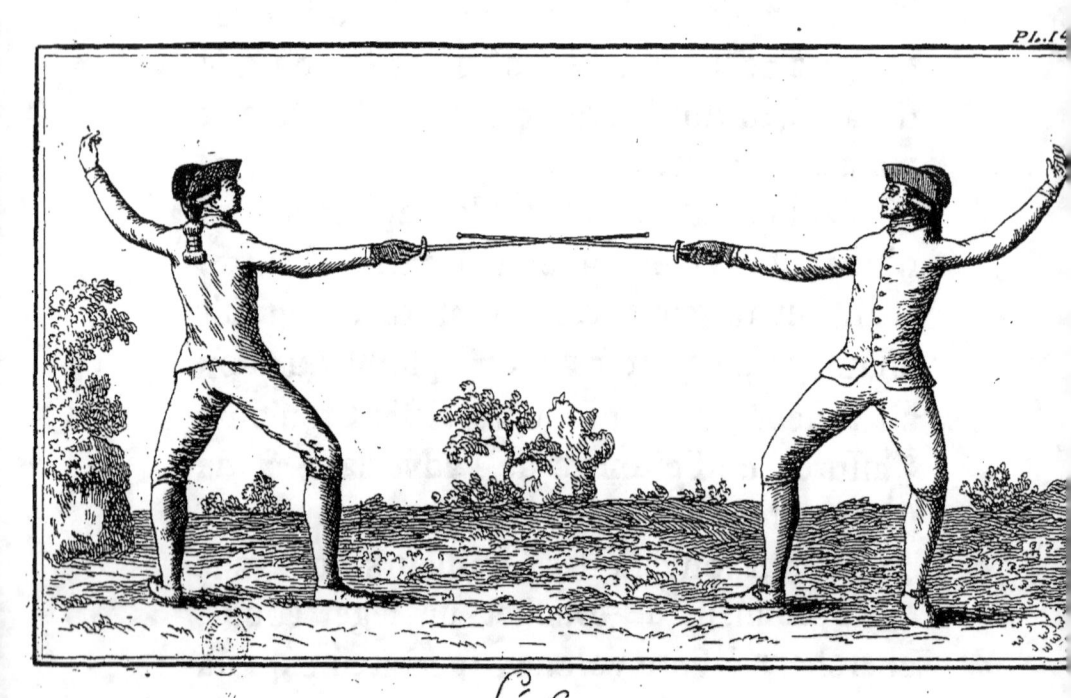

L'assaut.

longer un grand coup d'épée, il ne la perd pas.

Cette seule explication doit faire prendre garde à ne jamais quitter les à plombs & de ne se pas trouver dans ce défaut.

Il faut conserver dans l'assaut la présence d'esprit, tout le sang-froid & toute la modération possibles. Alors on ne doit tirer décidément que les grands coups que nous avons démontrés; mais les tirer autant qu'il sera possible, à fond, parce qu'ils exposent moins & garantissent plus que les demi-coups : disposez-vous de façon que dans vos Parades vous ayez de vives ripostes dans une juste mesure, sans jamais donner de retraite à l'adversaire par le tact au tact. N'entrez point sur-tout en mesure sans être prêt à parer : n'oubliez pas non plus d'assurer votre retraite par la Parade, soit que vous ayez touché ou non, de peur de recevoir aussi-tôt une botte d'aventure. Il faut juger ses coups & masquer autant qu'il est possible ses desseins. Il ne faut pas faire de longs assauts & prendre toujours l'adversaire en défaut. Il faut le faire sur-tout de pied ferme, sans s'engager de trop près, afin de pouvoir diriger ses actions à sa volonté. C'est dans ce cas, sur-tout, qu'il s'a-

git de montrer une adresse soutenue de la fermeté & de la franchise, sans témoigner la moindre crainte & la moindre foiblesse; mais cette hardiesse doit être modérée & conduite par le jugement, de façon que l'adversaire puisse lire dans vos yeux que vous connoissez son jeu, ses feintes & ses desseins, & parvenir par-là au point où on veut le toucher.

Pour se croire parvenu à un certain degré de perfection dans l'art de l'Escrime, il ne suffit pas de savoir exécuter les leçons que l'on a reçues, il faut encore en savoir donner les raisons & pourquoi on agit d'une façon plutôt que d'une autre; pourquoi on a tiré tel ou tel coup d'épée, & les risques que l'on a courus. Mais c'est ici où le Maître enseigne aux Adeptes, dans les assauts qu'ils font avec lui, la théorie de tous les coups.

Cet exercice préparatoire demande du tems pour apprendre à éviter tous les défauts des féraillemens; car c'est en commençant à faire assaut que l'on contracte de mauvaises habitudes pour éviter d'être touché par ses camarades, ce qui fait contracter l'habitude des fausses Parades & à tirer à bras raccourci; de se déranger des

attitudes & des à plombs qu'un Maître s'est donné la peine d'enseigner.

Dix ou douze jours sont plus que suffisans pour faire perdre le fruit d'une longue pratique, suivant les regles & les principes. Il faut prêter une sérieuse attention à ce que dit & fait le Maître lorsqu'il enseigne l'usage des assauts ; car c'est par cette attention que l'on apprend à mettre en pratique ses principes & à conserver ses à plombs. Lorsqu'on est une fois sur la route d'attendre une premiere force, que l'on en raisonne avec justesse & discernement, c'est seulement alors que l'on est en état de commencer à faire assaut.

Supposant que l'on va tirer au mur avant de faire assaut, il faut se bien placer en garde.

Il faut prendre sa mesure pour le mur, tirer avec grace & précision dix à douze coups d'épée de volée & se remettre. Après que le Maître a fait faire cet exercice à l'Ecolier en le lui montrant, on fait le salut des armes.

Alors on se met en garde avec fermeté & assurance à la premiere portée de l'adversaire.

L'essentiel est de savoir où l'on est engagé

pour ne pas prendre de fauſſes Parades, & pour que l'Ecolier puiſſe plus facilement retenir ſes principes, nous allons les réduire en demandes & réponſes.

Demande.

Où êtes-vous engagé ?

Réponſe.

Dans les Armes.

Demande.

Si on rompt la meſure, que faut-il faire ?

Réponſe.

Il faut marcher en avant & s'aſſurer de l'épée de ſon adverſaire.

Demande.

Que riſque-t'on lorſque l'on ſerre ?

Réponſe.

On riſque que l'on profite de notre marche.

Demande.

Que faut-il faire, ſi l'adverſaire fait un dégagement ?

Réponſe.

Il faut voir où il eſt engagé ; s'il fait un dégagement deſſus les armes, il faut parer tierce & ripoſter par le tact de ſeconde.

Demande.

Si l'adverſaire marque l'*une*, *deux* ?

Réponſe.

Réponse.

Il faut parer tierce & quarte, le demi-cercle, ou l'octave, ou le contre de tierce.

Demande.

De pied ferme, si on sent de la résistance dessus son épée, que faut-il faire ?

Réponse.

Il faut faire un dégagement en saisissant le tact de l'épée de l'adversaire.

Demande.

Que risque-t'on par-là ?

Réponse.

Que l'adversaire pare son dégagement à sa retraite, soit dans les armes ou dessus les armes.

Demande.

Si l'adversaire veut parer le contre de quarte, que faut-il faire ?

Réponse.

Il faut tromper son contre de quarte par un tour & demi dessus les armes.

Demande.

S'il marque *une*, *deux* dessus les armes ?

Réponse.

Il faut parer le contre de quarte.

Demande.

Que risque-t'on en parant le contre de quarte dessus l'*une*, *deux* de l'adversaire ?

Réponse.

Que l'on ne le trompe par l'*une*, *deux* & un tour d'*épée* qu'il parera, par le contre de quarte & le simple de tierce.

Demande.

Si l'adversaire tire un coup droit dans les armes, que faut-il faire ?

Réponse.

Si on ne trouve pas le demi-contre de tierce, il faut parer le simple de quarte.

Demande.

Si l'adversaire passe l'épée dessus les armes, que faut-il faire ?

Réponse.

Il faut marquer l'*une*, *deux* dessus les armes, sur son passement d'épée.

Demande.

S'il pare le contre de quarte ?

Réponse.

Il faut marquer *une*, *deux* & un tour d'épée dessus les armes.

On ne prétend pas ici de rendre par ces demandes, un Ecolier dans le plus haut degré de perfection pour faire assaut, ni rassembler sous ce peu de principes tout ce que l'on a enseigné jusqu'ici, mais de lui donner une théorie suffisante, un raisonnement juste, & une connoissance abso-

lument nécessaire, ce qui fait que pour ne pas surcharger la matiere & ne pas tomber dans des répétitions inévitables, nous nous bornerons à ce que nous venons de dire & qui doit suffire à un Ecolier qui commence à faire assaut avec son Maître.

CHAPITRE XLIV.

Du Bras raccourci.

La maniere de tirer à bras raccourci est naturelle à quiconque n'a reçu aucun principe dans les armes; en rapprochant toutes les parties du centre l'individu qui n'a aucune idée de la force d'extension, croit ajouter un nouveau degré à sa force naturelle en contractant les membres qui doivent agir.

On voit tous les jours des gens se lancer avec hardiesse sur leurs ennemis, parce que la fureur & la colere les emportent & leur fait faire des actions téméraires.

Dans les armes, on remarque que ceux qui tirent à bras raccourci ont été jusqu'à présent fort dangereux, vis-à-vis même des bons tireurs & des plus adroits.

Il s'agit donc pour faire juger de cet objet de faire faire un adepte avec un homme sans expérience dans les armes, pour voir de quelle façon il débute.

Si on lui met un fleuret à la main en le priant de faire usage de toutes ses forces

pour porter un coup, on le voit foncer avec vivacité & à bras raccourci, par de grands mouvemens. Il ne faut pas s'en étonner, mais parer tous ses coups par la prime & sous prime, en rompant la mesure, il ne tardera pas long-tems à se fatiguer.

On peut encore parer par les bottes du demi-cercle & gagnant la lame, en opposant la main gauche, qui devient très-nécessaire dans cette occasion. Si en rompant la mesure on a manqué la Parade du demi-cercle, on doit se servir de la Parade d'octave qui donne la même riposte.

S'il arrivoit que l'on se trouvât serré de façon qu'on n'auroit plus la possibilité de rompre, il faut parer le cercle entier, en obligeant dans tous vos coups la main gauche.

Cela suffit, je pense, pour prouver combien il seroit facile de punir la trop fiere ignorance & la témérité de quiconque combattroit avec un homme qui a des connoissances & des principes, à bras raccourci.

La science des armes, dit-on, est douteuse dans la pratique contre un téméraire mal-adroit; mais la supériorité que l'on acquiert par la science, par l'habitude de la parade, par la connoissance de la mesure,

par la souplesse des membres, par la légéreté de la main, par la justesse & la précision; toutes ces qualités doivent vous garantir, ou il faut dire qu'un milicien en tactique est aussi habile qu'un Maréchal de Saxe.

CHAPITRE XLV.

De l'Épée à la main.

Pour mettre l'Épée à la main, il faut un motif, & ce motif ne peut être que le point d'honneur chez des nations civilisées, & le desir de sa propre conservation. C'est proprement dans ce seul cas qu'il devroit être permis de mettre l'épée à la main; autrement la bravoure devient férocité; l'homme devient injuste par goût & par prédilection, aggresseur par choix de conduite & cruel par tous les vices qui se trouvent dans un mauvais cœur & qui en font le receptacle de toutes les atrocités.

Le point d'honneur qui doit être ici le principal motif de l'homme sensé & raisonnable, fut envisagé sous différens points de vue, suivant que les nations étoient plus ou moins civilisées ou approchoient de l'urbanité qui fait un des principaux liens de la société.

Quand un homme avoit autrefois déclaré qu'il combattroit, il ne pouvoit plus s'en départir, & s'il le faisoit il étoit condamné

à une peine. De-là suivit cette regle que, quand un homme s'étoit engagé par sa parole l'honneur ne lui permettoit plus de la rétracter.

Les Gentilshommes se battoient entr'eux & avec leurs armes, & les vilains ou serfs, se battoient à pied & au bâton. De-là il suivit que le bâton fut l'instrument des outrages, parce qu'un homme qui en avoit été battu, avoit été traité comme un vilain, au rapport du célebre Président *de Montesquieu* dans son Esprit des Loix.

Le desir général de plaire produisit autrefois dans les hommes la galanterie qui n'est point l'amour, mais le délicat, mais le léger, mais le perpétuel mensonge de l'amour, comme on le voit dans les anciens preux Chevaliers qui firent de si grandes & de si belles promesses. Or, dit le même *Montesquieu*, je soutiens que dans le tems des anciens combats, ce fut l'esprit de galanterie qui dut prendre des forces.

Le nom de brave par le point d'honneur a toujours emporté la signification d'un homme honnête, d'un homme bienfaisant, qui loin de devenir l'aggresseur dans aucune circonstance, ne se défendra que lorsqu'un ennemi ne lui laissera pas le tems d'in-

d'invoquer le secours de la justice & des loix. Il ne laissera jamais effacer de sa mémoire que les véritables ennemis de l'Etat & de la Religion sont les seuls qui sont à combattre.

Mais s'il se trouve pressé par un ennemi qui le menace, sa propre conservation l'oblige à se défendre & à mettre en usage ce que l'art joint à la nature lui donne de moyens de ne pas devenir la victime d'un méchant.

Ce n'est point assez d'avoir été prévenu par le Maître des coups que l'on peut éviter l'épée à la main, il doit encore y ajouter les réflexions suivantes.

On ne fait dans les assauts de feintes, de tems marqués, d'appels, d'attaques & doubles attaques, que pour gagner de la sûreté dans la main, de la légéreté & de l'adresse. Mais dans une affaire sérieuse il en est tout autrement.

Il ne s'agit plus de marquer de feintes sur lesquelles on pourroit être surpris. Il faut au contraire, sur le découvert de quelque coup qui vous garantisse, prendre le temps ou le coup d'arrêt. Si vous ferrez, il faut revenir dans votre retraite aux Parades simples; celle du cercle entier ou

demi-cercle, mais plus particuliérement au contre, tant en quarte qu'en tierce, qui sont les Parades qui rencontrent plus facilement l'épée.

Enfin pour prévenir les coups de surprise, il faut avoir soin de ne se mettre en garde que hors de portée de l'ennemi, l'épée toujours devant soi, pour pouvoir se trouver en défense contre toutes attaques.

Dans le détail de ces leçons, on a évité de faire obliger la main gauche, pour ne pas faire perdre la bonne grace qui est même nécessaire dans les alonges.

Mais comme ici il s'agit de sûreté, on peut s'en servir au besoin.

On ne doit s'émouvoir pour personne, combattre de sang-froid, avec assurance & sans trop de ménagement ou de colere. On dit ici sang-froid, parce qu'il ne faut pas s'étourdir par la hardiesse qui devient alors témérité.

L'expérience doit faire distinguer, si l'engagement de l'ennemi est plutôt pour l'attaque que pour la défense. Dans le premier cas, on ne doit s'attacher qu'à parer vivement pour riposter de même. Dans le second, comme l'ennemi ne peut se proposer rien de plus sûr que la parade & la ripos-

te, il est de la prudence de ne pas se découvrir dans ses mouvemens, & de ne pas laisser entrevoir ses desseins. Il faut au contraire tâcher de les couvrir; car c'est à la tête à commander à la main, c'est à elle à diriger ses opérations, sans quoi c'est faire dépendre la victoire du hazard, & la chercher à l'aventure.

CHAPITRE XLVI.

De l'utilité des Masques.

L'AVANTAGE qu'il y a de se servir de Masques en tirant des armes est si grand & si facile à concevoir, qu'il seroit inutile & superflu de le démontrer. Néanmoins cet avantage est non seulement négligé, mais inconnu dans beaucoup d'Académies. Le Masque cependant est un préservatif contre les coups qui peuvent se tirer au visage, ce qui arrive souvent par la mal-adresse des tireurs, qui en féraillant risquent, à chaque instant de se crever les yeux ou de se défigurer le visage.

C'est donc sans examen & sans raison que l'on en blâme l'usage dans les Académies, puisque de leur usage il ne peut résulter aucun inconvénient, & que ne s'en servant pas il peut en arriver beaucoup.

On convient qu'il peut arriver que des personnes qui seroient accoutumées à se servir de Masques, seroient embarrassés, n'en ayant pas, mais cette raison ne peut pas

balancer les accidens, dont nous avons parlé, & qui sont d'autant plus à redouter, qu'on ne connoît pas toutes les personnes avec lesquelles on peut avoir affaire.

Il est facile à concevoir qu'une personne accoutumée à se servir de Masque, & qui n'en a point dans un moment, n'oublie pas ses principes par cette privation; autrement il faudroit dire que qui n'a point des gants bourrés, qui n'ôte pas son habit, qui n'a pas des mules ne sauroit se défendre comme il faut, ce qui implique contradiction.

S'il faut des exemples pour engager à se servir de Masques, il en est en grand nombre; mais je me contenterai d'en citer un qui suffira pour faire convenir de leur utilité.

Un jeune homme, grand & d'une jolie figure étoit Prévôt de Salle dans une Ville de garnison. Donnant leçon à un de ses amis, il fit un mouvement du corps pour aller au-devant du fleuret, en l'appuyant sur son estomac. Le fleuret cassa, le bout lui entra par l'œil gauche dans la cervelle & avec tant de force qu'il tomba mort au même instant : malheur pourtant qu'il auroit évité s'il eût fait usage de Masque.

C'est une précaution & il suffit que c'en soit une pour qu'il faille la prendre.

Les bons Masques doivent être légers, mais composés d'un fil d'archal solide & le grillage ou la maille serrée. Il s'adapte à la tête par un ruban qui se noue derriere, & ne gêne aucunement la vue. Il laisse tous les mouvemens libres & n'oblige à aucune attitude gênée.

On devra convenir encore qu'un homme ayant reçu un coup de bouton au visage & en craignant un second ou un troisieme, hésite de s'alonger, & a une sorte de timidité qui l'empêche d'agir, & lui fait laisser conséquemment, dans un assaut, tout l'avantage à son adversaire qui ne manque pas d'en profiter.

Le visage étant d'ailleurs une partie essentielle à conserver intacte, on ne peut prendre trop de précautions pour qu'il n'y arrive aucune difformité.

CHAPITRE XLVII.

Des Dispositions Naturelles, &c.

Exercer ses forces par gradation, c'est précisément ce qu'exige l'art des Armes : *Plutarque* rapporte, que *Cézar*, d'une constitution foible & languissante dans sa jeunesse, ne devint un héros infatigable que par ses divers exercices dans le Champ de *Mars*. Mais tous les hommes ne sont pas également propres aux différens exercices. Il y en a dont l'activité se prête à tous les mouvemens. Il y en a d'autres qui n'acquierent cette activité qu'après un long exercice. Dans les Armes il faut suspendre ou arrêter le trop d'activité; dans les autres, il faut l'exciter. Un bon Maître qui enseigne son art de vive voix, a soin de joindre les exemples & les démonstrations à la pratique. Il examine son Eleve avec attention, & s'il lui trouve des dispositions naturelles, de la souplesse dans les nerfs, de la justesse dans le jugement, pour connoître de la solidité ou insolidité de ses situa-

tions & de ses à plombs, il en profite avec zele, avec plaisir pour le conduire par degrés à la vraie pratique des Armes; en lui recommandant de ne s'éloigner jamais des regles qu'il lui a enseignées, sans prétendre s'en faire à lui-même, qu'après qu'il est parvenu à la connoissance de toutes celles qui sont de principe & qu'après avoir accoutumé son corps à tous les mouvemens que les Armes exigent.

Ces mouvemens ne sont pas en si grand nombre que plusieurs Maîtres les font. Je conviens qu'on ne peut avoir trop de ressources dans une affaire sérieuse; mais ces ressources se trouvent plutôt dans trois principes certains & démontrés que dans vingt, dont la multitude empêche de faire la véritable application. Je n'ai pas parlé, dans le cours de mon Traité, des Gardes, des Volles, des Passes, des coups de Fouet, des Quartes basses, des Flanconnades d'attaques, des Brisemens de Lame, des Esquivemens, des Désarmemens, &c. parce que toutes ces bottes, tous ces coups sont indistinctement mauvais & ne conviennent qu'à des férailleurs; parce qu'ils font perdre la grace, la liberté, la fermeté & la sûreté qu'il est essentiel de conserver; que

les attitudes contre nature qu'ils exigent épuifant les forces en les divifant, deviennent des reffources impoffibles, des périls évidens, des défaites certaines. Nous le difons avec autant plus de confiance, que toute contrainte quelconque mettant le corps hors de fes à plombs, il n'eft pas poffible qu'il exécute un coup felon les regles.

Ces fortes d'attitudes, ou plutôt de contorfions ne peuvent faire contracter à la jeuneffe que de très-mauvaifes habitudes & leur donner d'un art dont la nobleffe & la grandeur d'ame doivent être les principes, des idées auffi rampantes que triviales. La nature a des regles qu'elle fuit fans fe gêner, mais d'abord qu'on l'en fait fortir, elle perd la grace & la beauté qui lui font naturelles. L'homme peut marcher, peut danfer, peut courir, ce font des qualités qui lui font propres, mais il ne doit pas excéder fes forces dans ces exercices, autrement il fent fa foibleffe & perd toute fa dextérité.

D'ailleurs comme l'enfant n'acquiert des forces pour marcher qu'en les exerçant peuà-peu; l'adolefcent ne prend les attitudes qui conviennent aux arts d'exercice, qu'en

s'y exerçant de même & par gradation. S'étendre, par exemple, dans les armes, c'eſt régler ſur la nature la meſure que l'on doit obſerver. Si on excéde cette meſure par une poſition & des mouvemens défectueux, cette même nature, ennemie de la gêne & de la contrainte, ſe fait voir ſous un aſpect irrégulier & déſagréable.

Les regles des Armes exigent avant tout, de ſe bien préſenter, à avoir une contenance aſſurée & modeſte, à marcher d'un air aiſé & naturel, à ſe tenir droit, à ne point ſe mettre dans des poſtures indécentes; à ne pas non plus s'abandonner à une certaine nonchalance. Rien n'eſt plus ſage que d'éviter les deux extrémités qui ſont également vicieuſes. Il faut ſur-tout éviter ces airs de petits-maîtres par leſquels bien des gens veulent ſe diſtinguer : & en cherchant à propoſer un modele, nous n'avons pas choiſi le moindre.

La politeſſe qui tient quelque choſe du corps & de l'eſprit, eſt encore une qualité eſſentielle. Elle conſiſte à ne point trop s'aimer ſoi-même, à ne point tout rapporter à ſoi, à éviter de rien faire & de rien dire qui puiſſe bleſſer les autres, à chercher les oc-

casions de leur faire plaisir & à préférer leurs commodités & leurs volontés aux siennes. Quand on s'est exercé à la pratique de ces maximes, la politesse ne coûte plus rien.

Pour acquérir la libre extention du corps sous les armes, il faut s'alonger, se retirer, se baisser, se reculer avec grace, sans gêne & avec célérité. Sans cela le corps reste appesanti, engourdi, & laisse dans ses mouvemens une insipide monotonie qui l'empêche d'acquérir aucun talent supérieur à la classe animale.

Le premier exercice du corps qu'exigent les Armes, c'est que la cuisse & la jambe gauche ne fassent avec le bras droit, autant qu'il est possible, qu'une ligne droite, comme nous l'avons enseigné; que le pied droit fléchi tombe perpendiculairement sur le sol, & que le bras gauche qui empêche le buste de s'incliner trop en avant, se hausse & se baisse réguliérement pour donner plus de vîtesse à l'action; car dans les Armes il faut nécessairement de la vîtesse, mais toujours réglée par la prudence, l'honneur & le discernement; par la prudence, pour juger du dessein de l'ennemi; par l'honneur, pour le ménager autant qu'il est possible; par le discernement, pour n'en être pas la victime.

Le vrai alongement ou extension est lorsque pouvant atteindre son adversaire de sa lame, on se sent assez de force pour se relever sans gêne, & en liberté; ce qu'on est bien éloigné de faire, si le coup est trop retenu ou trop alongé dans son impulsion.

Un coup retenu n'est jamais aussi prompt que celui qui est porté dans l'alongement entier, parce qu'il n'opére qu'une partie de l'action dont il faut contraindre la force motrice qui l'opére.

Un coup trop alongé est encore plus dangereux, parce que celui qui le tire ne pouvant se relever qu'en plusieurs tems, son adversaire a le loisir de le toucher plusieurs fois, ou d'en venir au désarmement. On voit donc qu'il n'y a point d'exercice qui requiere plus de prudence que celui des Armes.

Mais il résulte d'un trop grand alongement plusieurs autres inconvéniens aussi dangereux : 1°. Le corps par sa pente en avant se trouve hors d'à plomb & dans une situation gênante : 2°. Par le peu de force qui lui reste dans cette situation, il assujettit par son poids & sa gravité : 3°. Il ne peut se relever qu'avec beaucoup de peine, & en plusieurs tems, outre que l'esprit se

trouble en penſant à ſa défenſe dans une ſituation ſi gênante : 4°. Son bras armé, mais dépourvu des forces qui doivent le faire agir, ne le protége plus dans ce déſordre. D'où il eſt évident qu'il ne faut pas trop retenir ſon extenſion, ni la trop forcer pour ne pas rendre la botte inutile ou dangereuſe.

Dès que toute la défenſe dans le combat ſe tire de l'épée, que le bras gauche en s'étendant en arriere ne ſert qu'à faciliter le relevement & à augmenter la vîteſſe de l'impulſion du bras droit, on doit s'étendre, ſans abandonner le corps, de façon que l'extenſion ne ſoit pas ſi forcée qu'on ne puiſſe ſe relever avec facilité.

On doit encore obſerver que la façon de s'alonger n'eſt pas toujours la même, qu'on doit faire attention au local, & qu'il y a de la différence entre un terrein ferme, uni & ſolide, & un autre qui eſt gliſſant, mouvant ou tortueux, ſur lequel on ne peut s'étendre également, dans la crainte que le pied gauche venant à gliſſer ou le pied droit à vaciller, on ne pût ſe relever promptement; mais dans un cas comme dans l'autre on ne doit pas perdre de vue les diſpo-

fitions essentielles. Des graces sans affectation, du courage sans témérité, de l'élasticité & de la souplesse dans les nerfs, de la fermeté sur les hanches & sur-tout beaucoup de prudence, sont des dispositions que requiert l'art des Armes & qui s'acquierent facilement par l'exercice, lorsque l'émulation & l'honneur animent celui qui s'y livre.

CHAPITRE XLVIII.

De l'utilité & ancienneté de l'Art des Armes. La force du poignet vantée par quelques-uns est abusive.

Si tous les hommes avoient conservé les qualités & les vertus qu'ils devroient avoir; s'ils considéroient les autres individus de la société, comme leurs parents, leurs amis, leurs semblables, les Armes sans doute seroient moins nécessaires, mais les défauts des hommes sont plus anciens que cet Art; & ce sont ces mêmes défauts qui l'ont rendu nécessaire. Le monde étant rempli d'hommes promps, coleriques, cruels, de prétendus valeureux Champions, de Chevaliers errans, de preux Dom Quichotte, de Militaires rodomonts & d'ombrageux Brétailleurs, trop orgueilleux pour s'humaniser, trop enflés de leur mérite, pour ne pas croire en imposer à toute la terre, ils regardent le reste des hommes avec une fierté si impertinente, qu'ils semblent les avertir de serrer les rangs pour leur faire

place. Ils croient qu'une arme qu'ils menacent de tirer, fans favoir peut-être en faire ufage, doit les faire paffer pour gens d'honneur & pour braves.

Rien de plus commun dans le monde que des gens perdus de réputation, qui veulent & cherchent à fe battre pour acquérir ou pour conferver l'honneur qu'ils n'auront jamais; & qui, fi on leur reproche, même par principe de charité, leur impertinence, leur brutalité, leur fanfaronnade, leurs menfonges, leur mauvaife foi, vous provoquent au combat.

Il en eft d'une autre efpece qui ne peuvent convenir de leur tort; d'une parole indifcrete, d'un farcafme offenfant, d'une fatyre outrageante, & qui ne voulant avouer qu'ils ont fait une fottife, en commettent une feconde en cherchant à fe battre.

Il eft donc effentiel de s'appliquer à l'art des Armes, non pour provoquer, pour attaquer, même pour vaincre fes femblables, mais pour fe défendre.

L'art des Armes fut reconnu de tout tems pour fi effentiel, fi utile, qu'il fut en honneur chez les plus anciens Peuples, & qu'un fexe d'un tact plus délicat que le nôtre en fit fa principale occupation. On
comprend

comprend sans doute que je veux parler des Amazones qui descendoient des Scythes, & qui, s'étant formées en République, vengerent, par la pointe de leurs épées, la mort de leurs maris.

Les Athéniens firent de l'art des Armes un des principaux articles de l'éducation de leurs enfans. Il fut en si grand honneur parmi les Romains, qu'un jeune Citoyen n'étoit considéré qu'autant que les arts d'exercice & d'adresse l'avoient rendu capable d'être utile à la Patrie. Les Dames Romaines étoient jalouses de s'y distinguer elles-mêmes ; les Filles des *Lepides*, des *Metellus*, des *Fabius*, non contentes d'avoir vaincu des Maîtres, prenoient le casque en tête & se couvroient un autre jour de robes de Gladiateurs & donnoient des combats entr'elles, & ces combats étoient honorés de la présence des Empereurs. Les Gladiateurs qui étoient vaincus dans le combat, étoient obligés, au rapport de *Jurenal*, de *Pline* & de *Petrarque*, de se démasquer aux yeux de tous les spectateurs & de traverser toute l'arene, en se retirant : ce qui étoit un motif bien puissant pour engager les combattans à faire de

leur mieux pour ne pas s'expofer à l'affront cruel d'avoir été vaincu.

Mais il s'en falloit beaucoup que l'art des Armes fût ce qu'il eft aujourd'hui; la force en faifoit le principal mérite, au lieu qu'il confifte dans la dextérité & dans l'adreffe.

Nous favons néanmoins qu'il y a des gens qui font confifter le principal mérite des Armes dans la force du poignet; mais cette affertion eft d'autant plus fauffe, que les plus forts dans cette partie feroient invulnérables & que l'art & l'adreffe deviendroient inutiles. Il eft certain, dit *Polybe* (*) qu'en fait de combat, la rufe, l'adreffe & la fineffe peuvent beaucoup plus que la force; & pour appuyer cette vérité, il cite l'exemple d'*Annibal*, qui par fes ftratagêmes, fa rufe & fa fineffe, trompa le plus avifé des Généraux.

Nous ne multiplierons pas les preuves contre une affertion dont une infinité d'exemples montrent journaliérement la futilité & l'invraifemblance.

(*) Liv. Lib. 22. Nos. 16 & 17.

CHAPITRE XLIX.

Les Regles les plus simples sont les meilleures ; du défaut du Coup de Quarte basse, &c.

En cherchant à augmenter le nombre des Gardes, on augmente les difficultés, parce que plus il y a de complications pour le développement d'un principe, plus il est difficile à comprendre, moins il est aisé de le mettre en pratique. Ceux qui le font, dans les armes, n'en agissent ainsi que pour cacher leur ignorance, parce que parant tous les coups possibles, par la Garde réguliere, il est inutile d'en enseigner d'autres qui ne peuvent que multiplier les difficultés & l'embarras dans l'esprit des Clercs, pour lesquels on ne sauroit trop simplifier les principes. Car en les leur multipliant on leur charge la tête, & lorsqu'il s'agit d'en faire choix dans une nécessité urgente, ils sont embarrassés & saisissent souvent le plus mauvais.

J'ai dit & je le répéte, que possédant bien

la Garde réguliere, on est en état de se passer de toutes celles que des Maîtres, quoiqu'habiles, enseignent à leurs Eleves, parce que toutes ces Gardes ne sont que des accessoires à la Garde réguliere qui préserve celui qui s'y tient de toute attaque, soit de la part d'un adversaire de grande ou de petite taille.

Le coup de Quarte basse n'a été imaginé par quelques Maîtres, que pour des combattans d'une taille différente, mais il est d'autant plus dangereux, qu'il découvre toute la partie du corps qu'il faut nécessairement abandonner, pour tirer hors de la ligne, & qu'en général le coup de Quarte basse ne peut produire aucun effet favorable.

J'aurois pu certainement augmenter cet Ouvrage de plusieurs Chapitres de pratiques suivies & enseignées dans des Salles réputées; mais cherchant à simplifier les principes, à en éloigner tout ce qui peut en distraire & négligeant l'accessoire pour ne m'en tenir qu'au principal, j'ai même réduit les treize Mouvemens qui se font dans les Armes pour rendre un coup d'épée au but aux trois principaux dont les dix autres sont dérivés & peu sensibles dans la pratique.

Un des points les plus essentiels de l'éducation, étant de rendre à la jeuneſſe les exercices aimables, il eſt donc eſſentiel d'en écarter tout ce qui peut non ſeulement l'en dégoûter, mais qui loin de pouvoir lui être utile, peut dans l'occaſion devenir un embarras pour elle. Je conviens que la meilleure façon d'enſeigner une ſcience eſt l'analyſe, mais l'analyſe qui décompoſe pour parvenir à la connoiſſance des parties qui forment un tout, devient inutile ſur celles qui lui ſont non ſeulement hétérogenes, mais qui ſont encore vicieuſes & dangereuſes pour celui qui en feroit uſage.

Les Flanconnades d'attaque, les Briſemens d'Épée, le Déſarmement, les Engagemens forcés ſont encore de ce genre : 1°. parce que les Flanconnades ſont une eſpece de féraillement dangereux qui ne peut produire que beaucoup de coups fourrés, qui ſont auſſi contraires à la probité que l'art des Armes eſt noble : 2°. Il eſt d'autant moins néceſſaire d'enſeigner le Briſement d'Épée à la jeuneſſe, qu'elle n'y donne que trop naturellement & trop malheureuſement d'elle-même : 3°. Le Déſarmement eſt une eſpece d'aſſaſſinat qui doit repugner à tout homme d'honneur, qui s'y livrant

dans l'occasion, devroit pour ainsi dire, malgré lui, devenir cruel, pour n'être pas souvent la victime de son humanité & de sa compassion : 4°. Les Engagemens forcés exigent d'outrer les forces, & l'on conçoit facilement que les forces étant mal employées, elles ne peuvent faire contracter que de mauvaises habitudes, tomber dans des défauts, sans pouvoir être d'aucune ressource.

CHAPITRE L.

*De la Parade du demi-Cercle; difpofi-
tions pour les autres; explication de
la Côte fupérieure.*

Lorsqu'on eſt dans le cas d'uſer de la
Parade du demi-Cercle, c'eſt-à-dire lorſ-
qu'un adverſaire fait un dégagement dans
les Armes, ſi vous ne trouvez pas l'épée
du demi-Cercle, au lieu d'aller chercher
l'octave, il faut barrer auſſi-tôt l'épée de
quarte, ce qui abrége les difficultés qui ſe
rencontrent à la ſuite de l'octave, & la rend
conſéquemment plus facile, parce qu'il n'y a
plus de ſuite à en attendre ni à en craindre.
En barrant l'épée après avoir paré le de-
mi-cercle, tous les mouvemens viennent à
ceſſer; de ſorte que l'on voit par ce ſeul objet
combien je cherche à ſimplifier les choſes.

Quoiqu'on ait prétendu, qu'outre les
trois poſitions générales du poignet, il y
en a une infinité d'autres, il ne peut y avoir
de degrés déterminés du poignet pour la
garde. On doit à cet égard étudier la nature,
la plier ſans contrainte, rendre les mouvemens
aiſés dans les jointures, dégager le corps &

les épaules, pour rendre le bras souple & bien asseoir les hanches, pour que chaque partie puisse agir avec autant de liberté que d'harmonie : ce sont des dispositions si nécessaires, qu'on ne sauroit trop en recommander la pratique & l'acquisition parfaite.

Nous avons plusieurs fois parlé, dans le cours de ce Traité, de la Côte supérieure, sans en donner l'explication, parce que nous avons cru qu'il suffisoit de dire les ongles en haut. Mais dans la crainte que quelqu'Eleve ne nous comprît pas, nous l'expliquerons ici. On sait qu'un fleuret a quatre côtes ; qu'étant en garde deux de ces côtes sont en-dedans & deux en-dehors ; de sorte qu'en parant quarte, tierce & le demi-cercle, ainsi que toutes les autres parades qui dérivent de ces trois-là, la côté que nous appellons supérieure est celle qui est inférieure des deux qui sont en-dedans, & qui n'est appellée du nom de supérieure que parent toutes les parades que nous venons de dire, par le mouvement qui fait trouver les ongles en haut. Au moyen de cette courte explication nous pensons qu'il n'y aura personne qui ne comprenne ce mouvement & qui ne sache ce que nous entendons par Côte supérieure.

CHA-

CHAPITRE LI.

De quelques Termes Techniques employés par les Encyclopédistes, &c.

Dans les différents articles épars dans l'Encyclopédie, sur l'art des Armes, on trouve que l'on peut exécuter tous les coups par trois positions dans la main, quoique plusieurs Maîtres en enseignent quantité d'autres, ce qui justifie en quelque sorte la réduction que j'ai faite des treize mouvemens qui se font dans l'alongement en trois. Ils appellent la premiere *Supination*, la seconde *Pronation* & la troisieme *Moyenne* ou *Intermédiaire*. La *Supination* est un terme Didactique qui signifie un mouvement par lequel on tourne le dos de la main vers la terre; la *Pronation* signifie un mouvement par lequel on tourne la main de maniere que la paume soit tournée vers la terre, comme on l'a vu dans les différentes Planches de ce Traité. Mais aucun de ceux qui s'en sont servi d'après les Encyclopédistes, n'en ayant donné l'explication, nous avons cru devoir

P

la faire pour épargner à nos lecteurs la peine de parcourir les Nomenclatures.

Comme le plan d'une Encyclopédie exige qu'on y traite de toutes les Sciences, on y donne pour principe certain, qu'il ne faut jamais attaquer son ennemi par une feinte, lorsqu'on est en mesure, parce qu'il pourroit prendre sur le tems, soit d'aventure ou de propos délibéré ; mais quoiqu'on puisse être touché par un adversaire, sur un premier mouvement, il faut néanmoins l'attaquer ou rester immobile ; car comment juger autrement s'il a dessein de prendre sur le tems, ce qui est d'autant plus facile à découvrir, qu'il ne cherche pas alors à parer, & que s'il s'ébranle sur l'attaque, il n'y a plus de risque à tirer sur lui.

On ne doit pas confondre, disent les mêmes Auteurs, la retraite avec l'action de rompre la mesure, mais pour peu qu'on soit au fait des Armes, on sait que retraite & rompre la mesure ne font qu'une même chose ; au lieu qu'ils auroient dû dire qu'il ne faut pas confondre le relevèment du corps, dans l'alongement d'une botte, avec l'action de rompre la mesure.

En enseignant, comme ils font, que si l'adversaire rompt la mesure sur une atta-

que, on doit le pourſuivre avec feu & avec prudence, ils auroient dû ſentir, que ſi le feu n'eſt modéré, il fait perdre la prudence, parce qu'une trop grande vivacité trouble néceſſairement l'eſprit & fait dégénérer l'action en étourderie.

Quand on ne ſent pas l'épée de l'ennemi, on ne détache la botte, continuent-ils, que lorſqu'il eſt ébranlé par une attaque; mais pourquoi la riſquer, puiſque ne ſentant pas l'épée de ſon adverſaire, on tire au hazard & à l'aventure? Les mêmes Auteurs prétendent que la meilleure des attaques eſt le coulement d'épée, parce que le mouvement en eſt court & ſenſible & qu'il détermine abſolument l'adverſaire à agir, mais qui ne voit qu'on peut être ſurpris ſoi-même ſur le coulement d'épée tant d'à plomb qu'en marchant, de ſorte que cette attaque ne pourroit devenir utile qu'autant que l'adverſaire n'auroit pu la juger; & en ajoutant qu'à la ſuite d'un coulement d'épée, on peut faire une feinte pour mieux ébranler l'adverſaire, il falloit dire plutôt, qu'on peut être ſurpris ſur le mouvement de la feinte, puiſqu'on peut être touché ſur un ſimple dégagement.

Si on ne doit jamais courir, comme il est dit encore dans l'Encyclopédie, après l'épée de l'adversaire, parce que c'est lui donner occasion de connoître ce qu'on a dessein de faire, comment s'en assurer soi-même, si on ne la sent pas dans ses mouvemens ? Si on s'aventuroit sans cette précaution, on ne feroit que des coups fourrés dont nous avons dit ci-devant notre façon de penser ; d'ailleurs si on ne devoit aller à la parade que lorsque l'adversaire leve le pied droit, ce ne seroit plus la main qui devroit partir la premiere, au lieu qu'elle est le premier mobile, le premier agent dans les Armes.

En relevant les anachronismes d'un livre aussi scientifique, nous sommes bien éloignés de nous ériger en censeur des autres matieres qu'il contient ; nous savons trop le respect que nous avons aux Savans & à leurs productions ; mais comme il n'est pas possible que plusieurs Savans sachent tout, sur-tout pour les sciences pratiques, nous nous sommes attachés à ce peu d'articles pour prévenir nos lecteurs contre des maximes qui pourroient dans la pratique leur devenir dangereuses.

CHAPITRE LII.

Défaut de toutes les Attitudes forcées; de marquer des Feintes à la retraite, & de tirer à toute Feinte sans riposte; jugement de l'extension.

Je mets au rang des Attitudes forcées les passes, les voltes, les esquivemens de corps, les alonges outrées. Elles sont d'autant plus dangereuses qu'il faut de la contrainte pour les faire, & que toute contrainte dérangeant naturellement les à plombs, les regles sont enfreintes. Le corps n'agissant plus dans ses proportions, n'a plus ni la force ni la régularité des mouvemens que les différentes opérations des armes exigent. C'est au contraire en épuiser la source; c'est vouloir qu'un homme après une longue course respire aussi facilement qu'en la commençant, & que celui qui a excédé ses forces en conserve encore la même quantité.

On doit d'autant moins marquer des feintes à la retraite, qu'il en résulte de très-mau-

vaises suites. Lorsque le poignet seul agit, sans que le corps se dérange de ses à plombs ni l'avant-bras de sa ligne, il n'est pas nécessaire de marquer une feinte, puisqu'on peut toujours rendre la riposte du tact au tact, comme nous l'avons dit au Chapitre où nous en traitons.

C'est encore un défaut de tirer à toute feinte sans riposter, parce qu'en tirant ainsi on ne peut avoir la riposte du tact au tact, qui est la chose la plus essentielle dans les Armes & qu'on ne sauroit trop recommander aux Eleves. D'ailleurs ces façons d'agir sont conformes aux principes honnêtes de la défense légitime, qui est le seul motif qui puisse faire mettre à un galant homme l'épée à la main.

Les fibres du corps humain les plus solides étant susceptibles d'alongement & d'accourcissement avec une force élastique, ils ont conséquemment du ressort & un degré fixe & déterminé de cohésion jusqu'à un certain degré; & quoique l'extension soit plus ou moins grande dans les uns que dans les autres, il est toujours difficile de la bien connoître. Avant de l'essayer par le mouvement, on commence à la pratiquer, en plaçant le genou droit perpendiculaire-

ment à la boucle du pied droit, en tenant la jambe gauche alongée, comme on l'a vu au commencement de ce Traité. C'est l'effet & l'application de la mesure que la nature régle, parce que ce qui est juste est agréable, & que ce qui est naturel est aisé. D'où l'on doit conclure que toutes les fausses positions, les mouvemens outrés, les situations gauches & gênées sont d'autant moins propres aux Armes & plus dangereuses, que tout ce qui sort de la nature en épuise les forces & l'agrément & ne peut être d'aucune utilité. Tout ce qui sort du cercle que l'homme doit circonscrire pour ses facultés, devient un vice quelque nom qu'on lui donne.

CHAPITRE LIII.

Utilité des Armes.

QUAND l'exercice des Armes ne feroit pas auffi utile qu'il l'eft pour la défenfe de la vie, qu'il ne mettroit pas à l'abri de l'infolence des fanfarons qui courent le monde & qui cherchent à attaquer ceux qu'ils favent ne pas être en état de fe défendre; quand il ne procureroit que de l'adreffe & de l'aptitude à plufieurs talens militaires, qu'il ne ferviroit qu'à délier les membres, à former la conftitution, à affermir le tempérament, à adoucir le caractere, à tempérer la bouillante jeuneffe, qu'il ne ferviroit enfin qu'à entretenir la foupleffe, la vivacité, la force, la fanté; ces objets feroient déja trop confidérables pour être négligés par ceux qui veulent perfectionner leur éducation.

Les Armes femblent faire fortir plutôt la Jeuneffe de l'enfance. Comme on ne connoît fes forces qu'après les avoir exercées, on ne peut favoir ce que l'on veut qu'après avoir fait épreuve de fon courage. Celui qui

ignore absolument l'art des Armes, ignore aussi ce qu'il doit faire dans une attaque pour sa défense. Il cherche à porter des coups, à éluder ceux qu'on lui porte, mais l'adresse & la souplesse n'étant pas unies aux forces naturelles, ses efforts sont souvent vains, s'ils ne lui deviennent pas à lui-même dangereux. Je sais qu'il n'y a point de regle sans exception, & que quelquefois on a vu des personnes instruites dans l'art des Armes succomber sous les efforts de ceux qui l'ignoroient; mais ce défaut ne doit pas être imputé aux Armes, parce qu'il est démontré que l'homme brave qui les connoît sortira avec avantage d'un danger où l'homme valeureux mal-adroit périra.

J'ai cherché dans ce Traité à inspirer le goût des Armes, en simplifiant les regles qu'il faut suivre, les principes dont on ne doit pas s'éloigner, & si je n'ai pas réussi au gré de tous mes Lecteurs, qu'ils pensent, comme moi, que,

L'Homme est dans mille erreurs sujet à s'égarer;
L'Honnête-Homme en rougit, & fait les réparer.

S'ils ont la complaisance de me faire appercevoir de mes fautes, j'aurai la bonne foi d'en convenir & de les réparer.

FIN.

TABLE DES CHAPITRES

Contenus dans ce Livre.

CHAPITRE PREMIER. *Du choix des Armes, &c.* Page 23
CHAP. II. *Du Salut.* 30
CHAP. III. *De l'Alongement.* 32
CHAP. IV. *De l'Appel.* 36
CHAP. V. *De la Parade simple.* 37
Parade de Tierce sur Tierce. 38
Parade de Quarte sur les Armes. 39
Parade de Tierce seconde. 40
Parade d'Octave. 43
CHAP. V. *Parade naturelle; explication du Tact au Tact.* 44
CHAP. VI. *Attaque simple.* 47
CHAP. VII. *Attaque pour tromper la Parade simple.* 51
CHAP. VIII. *Maniere de déguiser les quatre Parades de l'une, deux dans les Armes.* 56
CHAP. IX. *Maniere de déguiser les deux Parades sur l'une, deux dessus les Armes.* 58
CHAP. X. *Parade d'une, deux dans les Armes.* 60
CHAP. XI. *Parades d'une, deux dessus les Armes.* 62

CHAP. XII. *Maniere de parer la Riposte de tierce sur tierce, & en quarte dessus les Armes.* 63

CHAP. XIII. *De la Parade du Contre de quarte.* 64

CHAP. XIV. *Parade du demi - Contre de quarte.* 66

CHAP. XV. *De la Parade du Contre de tierce.* 68

CHAP. XVI. *Parade du demi-Contre de tierce.* 70

CHAP. XVII. *Du Coupé sur pointe.* 71

CHAP. XVIII. *Maniere de tirer au mur & de parer.* 73

CHAP. XIX. *De la Parade du mur.* 77

CHAP. XX. *De la Parade du Cercle entier.* 79

CHAP. XXI. *De la Parade de l'Octave entiere.* 80

CHAP. XXII. *Du Double, pour déguiser le Contre de quarte.* 81

CHAP. XXIII. *Du Double, pour tromper le Contre de tierce.* 83

CHAP. XXIV. *Du Coulé.* 84

CHAP. XXV. *Du Coulé, pour tromper le demi-Contre.* 87

CHAP. XXVI. *Maniere de tirer la Flanconnade.* 89

CHAP. XXVII. *Du Liement de l'Epée dans les Armes par un coup droit.* 91

CHAP. XXVIII. *Du Battement d'Epée.* 94

CHAP. XXIX. *Du Froissement sur les Passemens d'Epée.* 96

CHAP. XXX. *Du coup de la feinte de Flan-*

connade sur les Passemens d'Epée dans les Armes. 97
Chap. XXXI. Maniere de tirer toute Feinte en riposte. 98
Chap. XXXII. Des Tems marqués. 100
Chap. XXXIII. De la Reprise de Main. 102
Chap. XXXIV. Du Tems certain. 104
Chap. XXXV. Du Tems sur les Engagemens d'Epée. 108
Chap. XXXVI. De la Mesure. 110
Chap. XXXVII. Du Coup d'Arrêt. 112
Chap. XXXVIII. Du demi-Coup. 115
Chap. XXXIX. De la petite Marche triplée. 117
Chap. XL. De la maniere de gagner le soutien du corps par l'attaque & la retraite sur les Engagemens dans les Armes & dessus les Armes. 121
Chap. XLI. Facultés des Armes. 124
Chap. XLII. Des Gauchers, &c. 130
Chap. XLIII. De l'Assaut. 132
Chap. XLIV. Du Bras raccourci. 140
Chap. XLV. De l'Epée à la main. 143
Chap. XLVI. De l'utilité des Masques. 148
Chap. XLVII. Des dispositions Naturelles, &c. 151
Chap. XLVIII. De l'utilité & ancienneté de l'Art des Armes. La force du poignet vantée par quelques-uns est abusive. 159
Chap. XLIX. Les Regles les plus simples sont les meilleures; du défaut du Coup de Quarte basse, &c. 163
Chap. L. De la Parade du demi-Cercle; dispositions pour les autres; explication de

la Côte supérieure. 167
CHAP. LI. *De quelques Termes Techniques employés par les Encyclopédistes, &c.* 169
CHAP. LII. *Défaut de toutes les Attitudes forcées ; de marquer des Feintes à la retraite & de tirer à toute Feinte sans riposte ; Jugement de l'extension.* 173
CHAP. LIII. *Utilité des Armes.* 176

Fin de la Table.

ERRATA.

Page 37, ligne 8, après le mot *côte*, ajoutez *supérieure*.

Pag. 56, lig. 9, omettez *de suite*.

Ibid. lig. 14, omettez *ayant*.

Ibid. lig. 15, après *son demi-cercle*, lisez *en marquant l'une, deux, tromper le demi-cercle, qu'il pare*.

Page 66, lig. 2, omettez *le second de contre*.

Page 93, lig. 4, omettez *lier*.

Page 95, lig. 6, omettez *dessus les armes &*.

Page 127, lig. 22, lisez *partie* au lieu de *par*.

Page 132, lig. 4, omettez *faire assaut*.

AVIS AU RELIEUR.

La Planche I. vis-à-vis la page 27.
Les Planches II. & III. vis-à-vis la page 28.
La Planche IV. vis-à-vis la page 32.
Les Planches V. & VI. vis-à-vis la page 33.
La Planche VII. vis-à-vis la page 37.
La Planche VIII. vis-à-vis la page 38.
La Planche IX. vis-à-vis la page 39.
La Planche X. vis-à-vis la page 40.
La Planche XI. vis-à-vis la page 41.
La Planche XII. vis-à-vis la page 43.
La Planche XIII. vis-à-vis la page 44.
La Planche XIV. vis-à-vis la page 132.

Contraste insuffisant

NF Z 43-120-14

www.ingramcontent.com/pod-product-compliance
Lightning Source LLC
Chambersburg PA
CBHW071535220526
45469CB00003B/785